U0154233

旅人之窗

葉怡蘭

contents

旅行，在一扇又一扇的窗畔

大約從幾年前起，整理旅行相簿時，開始慢慢發現，有一種類型的照片在我的攝影作品中所占比例似乎頗高……

那是，窗。不是純粹憑窗朝外拍下窗外景致，而是稍微退遠了些，連窗景、窗框，甚至從窗下窗旁之物件物事，均隨而一起攬入畫面中。

當然從攝影立場看，器材與技術的局限，這樣的圖片總是無法真正拍得出色——光線明暗反差太大，每常顧此失彼，不是外頭過亮因而景色不清，就是室內太暗導致剪影幢幢……每每反反覆覆一試再試，不見得都能盡善盡美盡如人意。

然而還是執拗著，在每扇旅途中邂逅的窗旁逐一留影。

我想其中原因，絕大多數出乎我的奇特旅遊傾向吧！

我承認，內向好靜孤僻怕生個性作祟，我的旅行甚至我的生活，始終帶有著強烈的孤離內省意味。

不出遊之際便寧願只蝸居在家、哪兒都不去；一旦遠行，也盡量往遠離塵囂遠

離人群之處走，只求一方得能沉潛沉默獨對天地與己心的淨境。

「是與這世界的對話，更是，自己與自己的對話。」每每被問及旅行對我的意義，我總如是回答。

反映在攝影上……「你所拍攝的圖片裡，好像很少有人？」常常聽到如是提問。

確實，從旅途間所拍下的照片，也因之而多半空蕩蕩少有人跡，自己不愛入鏡，更罕見以人為主角的影像（貓咪、狗狗和其他動物倒是不少……）。

——是的，我每每下意識等待著，眼前所有人大致走空之後，方才肯舉起相機；甚至，偶爾不小心在觀景窗裡和闖入鏡頭的人目光交會，更是手足無措羞赧慌亂立即退縮罷手。

僕僕風塵四處旅行二十年，走了無數地方，我固定保持著一種彷彿置身其外的姿態，靜看，這大千世界五花八門百色千貌紛呈流轉；且雖屬旁觀，依然沉醉。

然而即便如此，我卻絕非真的如此避世厭人。人與這世界與天地攜手創造出的種種美好，從來是我於旅途間最執迷追求的瑰麗風景。

於是，窗，成為一種絕佳的觀看角度。

一窗之隔，有了距離，有了迂迴緩衝的空間，也有了咀嚼和沉澱的時間。

而比起純粹山光水色來，得了窗之框取，也讓窗外景致更多了來自人的勾勒、

定義與詮釋，自此更多了溫度、人味、趣味與情味。

尤其，當窗前窗畔之陳設家具物事物件也一一加入影像中，屬於這窗裡的常日生活氣息樣貌，以及此中人（包括我）的流連軌跡，也因而隱隱然就此浮現。

就算單單是晴光的穿窗灑落，於窗裡室內刻鏤下明暗參差的亮影，更能剎那感受四時季候在此徐徐流動。

所以，在每段旅程中，我總是不斷追逐著窗……

挑選旅館，客房內能否坐擁一扇看山看水看景、同時能納朗亮天光盡情流入的窗，已成定然不可或缺必要條件。

即使只是途中短短一段交通工具、餐廳與咖啡館吃頓飯喝杯茶，甚至行中偶然停駐的某個景點房舍美術館，每一個相處或相遇的地方，我都會不知不覺看向、走向、傍向一扇可以朝外凝望的窗、望窗外之景、望窗畔的事物與光。

然後，被這景觸動的同時，不知不覺舉起相機，希望捕捉、留下這畫面這氛圍，以及現在當下果然身在此中樂在此中徜徉此中的、自己的痕跡，以及回憶。

而一年年累積下來、已然龐大到無可計數旅行相簿裡，我也特別喜愛這些窗的照片。

——雖很少有人，但是有窗。安靜，但非決絕。透露著我對這人世的雖然或有退縮但事實上卻無比鍾情依戀。

內與外、人與自然、自己與世界，透過窗而交會。是旅行裡令我分外沉迷的醉人體驗。追不膩，看不厭。

於是慢慢地，我開始動筆寫下，這些窗的故事。

關於這一次次的邂逅、緣會，以及這些邂逅這些緣會在我的腦海裡心版裡所刻下的深深淺淺印記。

然後有了這本書。

五十扇窗，五十個故事。或可視為我之看世界、看旅行的五十個角度：

可能是一窗足令人震懾屏息的山海林野園庭絕景，可能是一種窺看城市領略城市的視點與方式，是一段自得其樂的陶然閒情時刻，或是因窗而生的點滴觸動與啟發……

毫無疑問，不管是不遠千里就為了它迢迢奔赴而去，亦或是行路上意料之外的不期而遇，我的旅程，由一扇又一扇的窗所串起，也因有了這些窗的陪伴，而加倍閃閃發光與美麗。

走筆至此，明日，我又要再次啟程出發了。而是的，彼地，正有不只一扇、我已憧憬好久的窗等著我來到。

讓我禁不住開始期盼，即將相遇的窗，那窗外，是否一如想像中優美如畫？窗間，可有晴陽與風暖暖暖照拂？在窗畔，又將度過怎麼樣的一晌悠慢時光？

一景必殺

Part. 1

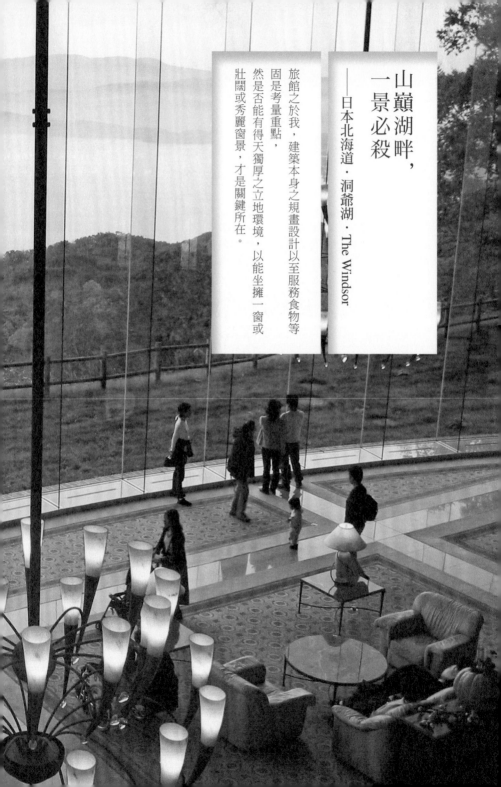

山巔湖畔，
一景必殺

——日本北海道・洞爺湖・The Windsor

旅館之於我，建築本身之規畫設計以至服務食物等
固是考量重點，
然是否能有得天獨厚之立地環境，以能坐擁一窗或
壯闊或秀麗窗景，才是關鍵所在。

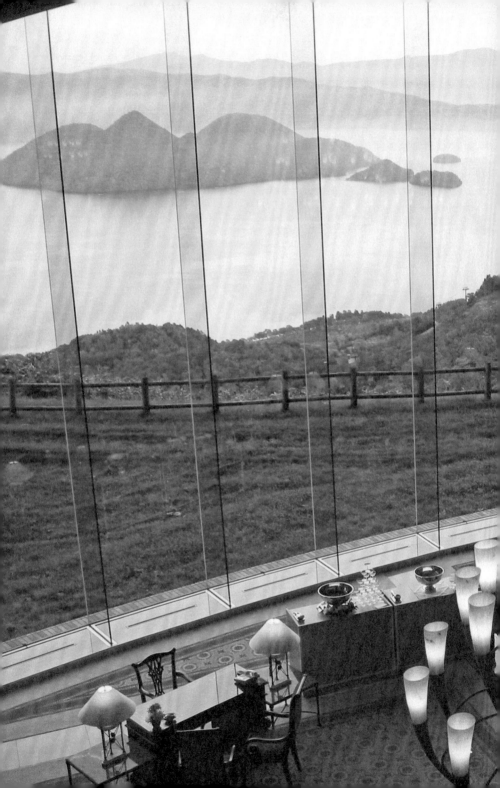

記

得某年，我的第一本旅館書《享樂・旅館》推出之初，偶然發現某本時尚雜誌在書介裡，以「一景必殺」四字，形容書中旅館的特質。

令我不禁一時莞爾。

沒錯。我之看旅館選旅館，建築本身之規畫設計以至服務食物到不到位等固然也是考量重點，然在此之前，是否能有得天獨厚之立地環境，以能坐擁一窗或壯闊或秀麗窗景，才是第一關鍵所在。

所以，追訪旅館十數年，每常因一張窗景照片的勾動，就這麼義無反顧迢迢奔赴；遂還真真親身眼見體驗過無數動人窗景，每一幅，都深深鏤刻我心，為我的旅歷寫下一頁頁絕美篇章。

而這裡頭，多年前曾造訪的日本北海道洞爺湖畔 The Windsor 旅館之窗可算其一。

嚴格來說，偏向日本早期西式豪華旅館形式的 The Windsor，雖說餐飲部分顯赫非常──以入住當時而言，包括法國名廚 Michel Bras、京都摘草料理名旅館美山莊、蕎麥麵達人高橋邦弘的「蕎麥處 達磨」、法國 Éric Kayser 麵包店……等名店一一囊括；然而，若單以旅館空間之風貌與規格論，並不算是我欣賞的路數。

尤其彼時，我的旅館寫作與探訪之路方正開啟未久，荷包能力和膽識與今相較均還保守，卻依然被雜誌裡網站上幾張窗景圖片所震懾，不遠千里前來下榻。

整幢建築高高踞洞爺湖畔山頂，前觀湖後望海；特別是面湖這側，湖、島、山，層疊錯落相映成趣，特別當刻正逢仲秋，滿山紅黃翠碧更是美麗。

遂而，為了不負此勝景，從大廳、餐廳等各公共設施以至大小客房，俱皆一點毫不吝惜地遍開大窗，一一收攬入內。

最奪人者還有，日夕不停變化的嵐霧雲氣：

清晨日出之際是滿窗雲海金光，白日時分是一片清逸清朗，黃昏，則霞光中見雲霧如浪如濤般緩緩從四方湧現、遍蓋山谷……

每一瞬、每一刻遠望均懾人心魄，讓我從早到晚須臾離不開窗邊，流連沉醉、難以忘懷。

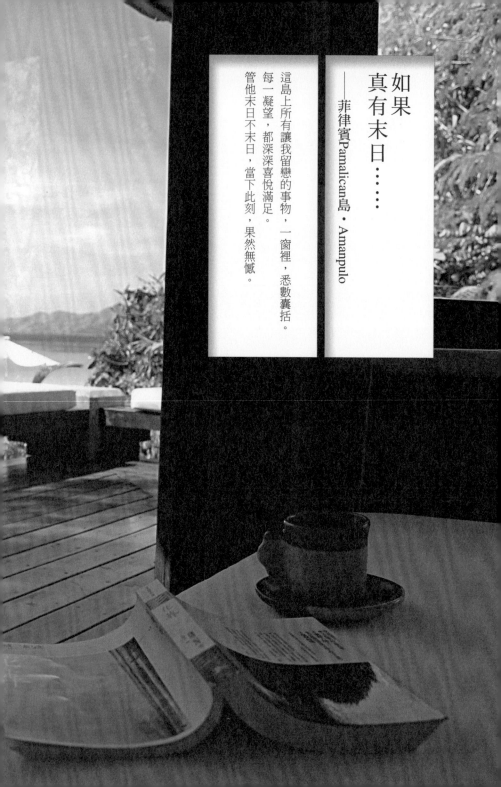

如果真有末日……

—— 菲律賓Pamalican島・Amanpulo

這島上所有讓我留戀的事物，一窗裡，悉數囊括。每一凝望，都深深喜悅滿足。管他末日不末日，當下此刻，果然無憾。

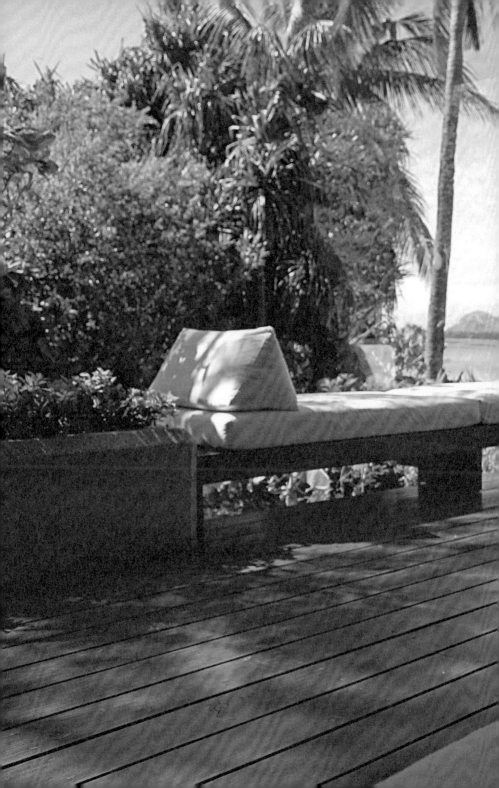

此篇文章執筆時刻，正是幾年前傳說喧騰一時的所謂「世界末日」前兩天。果然一如預料，兩日後，這世間一切如常，生活依然平靜運轉。

但此之前，相關話題還真是熱烈延燒好久哪！光是「最後一餐怎麼吃？」「有沒有未圓的夢想？來不及去的地方？」這類問題，一年多來不知回答了多少次。

我的答案其實挺無聊：「和平常一樣在家吃，家裡有什麼就吃什麼。」「自認每一分鐘都用心用力活過了，所以沒有遺憾。」

只不過，臨到「末日」前兩月，一方面出乎過度壓力與勞瘁下的渴望出逃，一方面則是熱潮下的忍不住開玩笑：「如果真有末日，那之前，我想再看一眼那海、踩在那片白沙上……」

結果，向來對旅行總是特別死心眼的我，遂乾脆就這麼拿住藉口，當下馬上決定出發，第三度來到Pamalican島上的Amanpulo Resort。

說來，寫作與研究旅館多年，為求盡量多方體驗，總會避免重複入住同樣的旅館。然Amanpulo可算是其中極少數的例外。

彷彿曾經滄海難為水，那如洗的天、那青碧色的海、那細滑如毯的沙，與海灘上叢

林間大多數時間總是空無人跡的、簡直刻骨般的寧謐……這麼多年來，不管走了多少地方，始終無一他處能夠取代。

而比之二〇〇一年的初訪，十多年了，很驚訝是，Amanpulo不僅一點不見老態、美麗寧靜一如以往，且仍然持續進化：多了兩家餐廳、一處海上酒吧，料理更美味、菜色選擇更多樣，遊程的設計也更體貼有創意。就連上趟讓我深深驚豔的沙灘私人晚餐，從布置到整體氛圍的營造都更上層樓，讓我們嘖嘖驚嘆不已。

但最讓我留戀難忘的，卻還是它的獨棟客房Casita——比起近年來各家頂級島嶼旅館的競相誇飾時髦或奢華，Amanpulo著實簡樸。但這簡樸裡，卻從動線格局規畫、家具陳設方式都自有一種看似不著痕跡卻一一都經過精心巧思安排的、洗練的舒坦的細緻妥貼，非常對我的胃口。

就好像這一扇大窗。躺倒在窗畔的寬大椅榻上，便見視線前方，青翠欲滴的椰樹茂林，就這麼在剛剛恰好的位置往兩側分開，露出一朵雪白傘花，映著後方深深淺淺藍得繽紛的海，與遠方姿態橫陳的島影……

這島上所有讓我留戀的事物，一窗裡，悉數囊括。每一凝望，都深深喜悅滿足。同時更加確定，管它末日不末日，當下此刻，果然無憾。

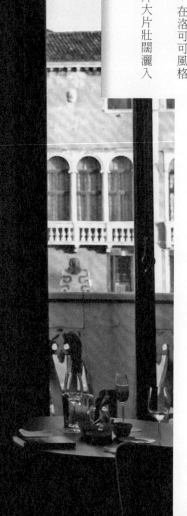

魔幻水都，
今昔輝煌
——義大利威尼斯・Aman Canal Grande Venice

安坐窗畔，點來一杯酒或espresso，在洛可可風格無比華美瑰麗的氛圍環擁下，靜望，從一扇扇長長落地窗外大片大片壯闊灑入的，威尼斯風光。

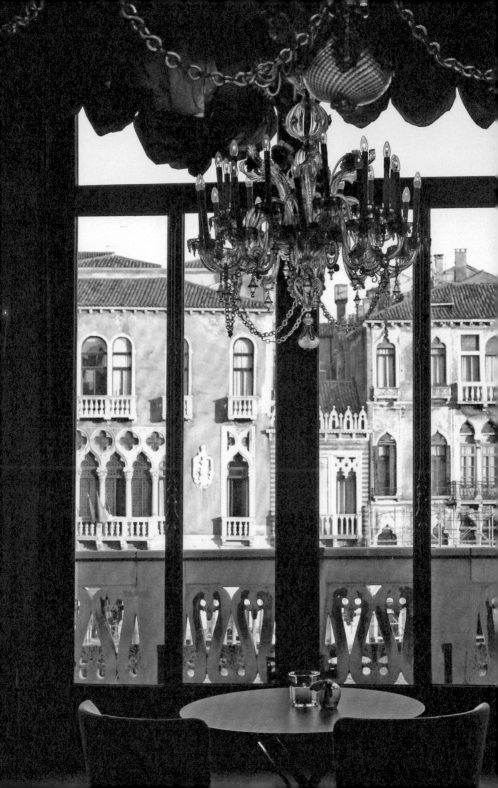

愈來愈相信，我與地中海間，若非存在著奇妙的前世今生關連宿命，便是我的戀慕憧憬渴望之能量念力委實太強大，方能幸運擁有這樣緊密的情緣相繫。

不僅從二○○六年起，因緣際會，幾乎每隔一兩年就能到訪，且其中半數還搭乘郵輪以航行跳點方式遊歷，範疇大、行腳廣，也更能深入體會沿岸迷人風情。

而多趟行旅間，也頗多重遊地。這其中，素來極是著迷留戀的威尼斯，更是幸運得能三度登臨。

一訪再訪，一年年人潮益發洶湧的各經典熱門名勝景區當然都已失了遊興，這回，我們的目標重點是隸屬於Aman Resorts集團旗下的Aman Canal Grande Venice旅館。

二○一三年才剛開幕的這裡，是Aman Resorts近來備受各方矚目的燦爛新作。地點無懈可擊：就位在Rialto橋咫尺之近、大運河畔一幢已有四百多年歷史的典雅華麗皇宮Palazzo Papadopoli中，且還坐擁一座此城裡絕對可稱奢侈的臨河花園。

特別是幾處廳堂，歐洲典型貴族豪邸特有的高闊恢宏格局，既有金碧輝煌典麗精細之雕刻藻飾圖繪在各代主人的悉心呵護照料下，幾乎全數保留了下來。在Aman接手後，除了重予細緻修葺點染一新，更將其一貫簡約雍容優雅閑逸之風完美融入其

中，非常精采。

於是，一反過去總愛鎮日蝸居房內的習慣，日夕晨昏、早餐午餐晚餐午茶夜酒，我們每是不知不覺便來到Piano Nobile Lounge大廳裡，安坐窗畔，點來一杯酒或espresso，在一派洛可可風格無比華美瑰麗的氛圍環擁下，靜望，從一扇扇長長落地窗外大片大片壯闊灑入的，威尼斯風光。

毫無疑問，室內室外，俱是絕景。

因此，兩日夜下來，說也奇妙，明明已是第三回造訪威尼斯、待在旅館的時間也更長，比起以往的大街小巷四處走，卻反而更加倍深刻領會、感受到獨屬於這魔幻城市的今昔榮光與風華。

成為我的威尼斯記憶裡，最璀璨閃亮的一筆。

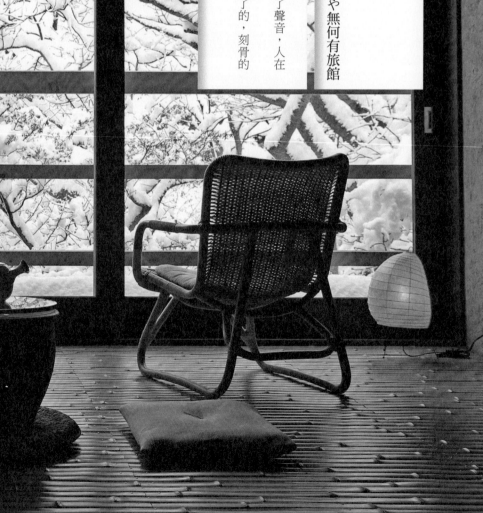

彷彿凝止，
冬雪之窗

——日本石川・山代溫泉・べにや無何有旅館

大雪紛飛簌簌而下，抹去了人跡吞噬了聲音，人在雪中立，傾耳諦聽，是一種從感官到心靈都悉數沉潛沉澱了的，刻骨的懾人的靜謐。

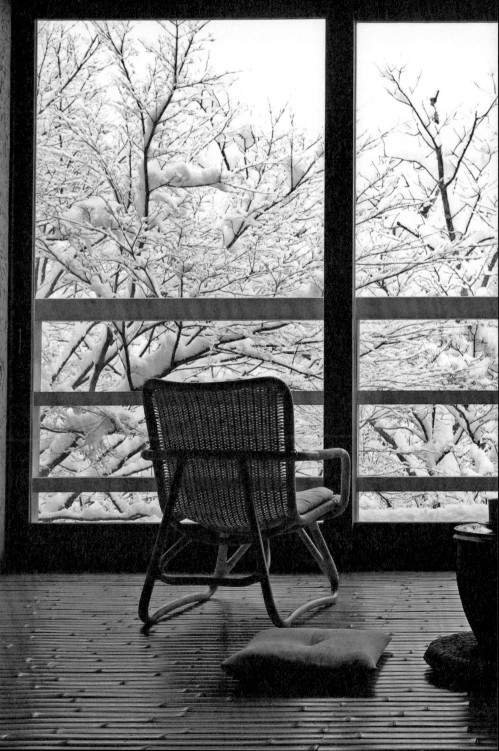

已經成為一種，完全無法遏抑的癮頭，以及，自己和自己的約定了！每年隆冬時分，我們總是自然而然地出發，看雪。

說來奇妙，南國熱帶豔陽下長大的我，生就一副怕冷畏寒身子骨，然偏偏還是無比憧憬著雪：

憧憬著天地全被雪埋了，一片蒼茫裡，眼前所見所有物事盡失了顏色，只剩凝白與墨黑，那彷彿凍結一樣的、無比空寂蕭穆的簡與淨；憧憬著大雪紛飛歎歎而下，抹去了人跡吞噬了聲音，人在雪中立，傾耳諦聽，是一種從感官到心靈都悉數沉潛沉澱了的，刻骨的儺人的靜謐。

讓我不能不著迷，年年一到雪季，便心癢心動難耐，恨不能立即起身奔赴而去。

而二○一二年的賞雪地，選的是日本石川縣山代溫泉鄉的べにや無何有旅館。

雀屏中選緣故，除了年年唯此季方能放懷大快朵頤、無比誘人的松葉蟹宴外，想在館內於二○○六年由建築家竹山聖設計增建完成的「特別室 若紫」這扇聞名遐邇、已成旅館經典代表一景的落地窗前賞雪也是原因。

精心設計過的這角落，氛圍意境絕高：一整牆頗有古早樸拙氣息的土壁旁，以竹片

鋪地、陶缸為几、藤椅與布墊為席，一熒紙燈在一旁幽幽亮著昏黃的柔光……

這當口，非是粉櫻盛開之春、非為蓊鬱碧綠之夏、更非紅黃滿樹之秋。生意止息之冬，大窗外，是一整片豐厚肥腴瑞雪密密覆蓋的枯枝，蒼黑與淨白，沒有其他色彩。日夕晨昏，每一次凝視，都彷彿在心尖兒輕輕敲上一記、難以言說的悸動。

是我的雪景經驗裡，絕對經典難以忘懷的一章。

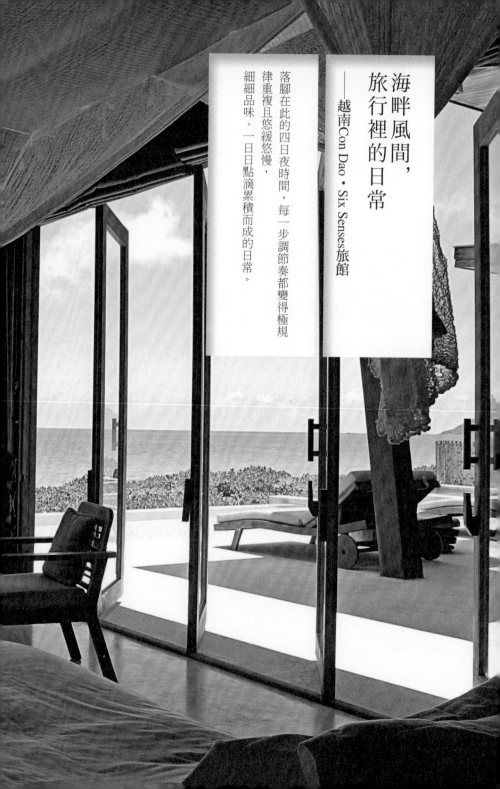

海畔風間，
旅行裡的日常
——越南Con Dao・Six Senses旅館

落腳在此的四日夜時間，每一步調節奏都變得極規律重複且悠緩悠慢，細細品味、一日日點滴累積而成的日常。

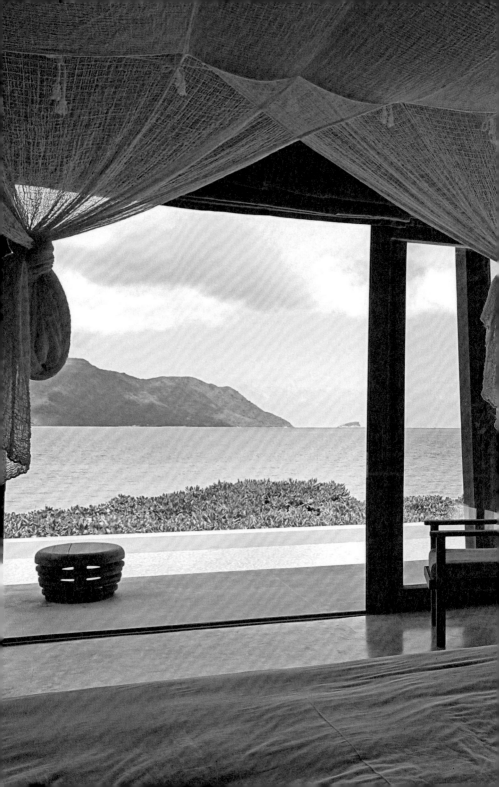

對我而言，島嶼旅館裡，最最沉醉是，旅行裡的「日常」。當入住之初難免的陌生與不適應漸漸淡去，周遭一切逐步覺得熟悉，然後，就開始在這熟悉中、在拍照採訪蒐集資料書寫筆記與心得的夾縫中，嘗試捕捉、維持些許如常如實的規律作息……

比方，在同樣的時刻同樣的地方同一張桌子享用三餐，依隨陽光與風的座向流向日夕海灘上泳池畔輪流慵躺，浴缸裡邊聽海聲邊不知不覺把一本小說讀掉大半，黃昏之際必然來到酒吧小酌一杯餐前酒佐漫天霞光；然後夜裡，用一整晚的時間，以眼以心默默追隨星軌一顆顆從天幕的這頭悄悄移動到那頭……

這虛擬的、甚或有些刻意製造的日常，看似沉靜平淡，然愈是重複，愈覺甘美。

而二○一四年三月，渴望海島療我癒我時刻又到，所前往的越南Six Senses Con Dao Resort，讓我更加深深玩味體會了其中況味。

在一眾擅長打造島嶼渡假旅館的集團裡，Six Senses可算其中頗合我心念心意者。其格外吸引我處，在於能在看似極度樸實渾拙的原始氣息中隱隱然表現奢華。

而身屬集團近幾年來頗受矚目新兵之一的這裡，不管是天清水碧平曠寧靜的海灘、

簡約優美的設計與充滿自然況味的材質，以及格局動線大節小處均舒坦細緻的客房都頗突出。尤其從滋味到特色都令人點頭頻頻的食物更是加分。

經過一番精挑細選，我們刻意跳過其他基礎房型，一口氣選了海前第一排的Ocean Front 2 Bedroom Pool Villa，為的正是它幾乎可說奢侈的、開開闊闊大幅面寬與開窗。

特別是臥房處，兩向落地長窗悉數推開後，整個房間更瞬間化為一座海邊涼亭，海景海風一無阻隔任來去。

讓我們深深眷戀不已。落腳在此的四日夜時間，每一步調節奏都變得極規律重複且悠緩悠慢，細細品味、一日日點滴累積而成的日常。

尤其，對照於真實的日常，以及這命定僅能數日便轉眼倏忽而過的短暫，更加是，夢般奢華時光。

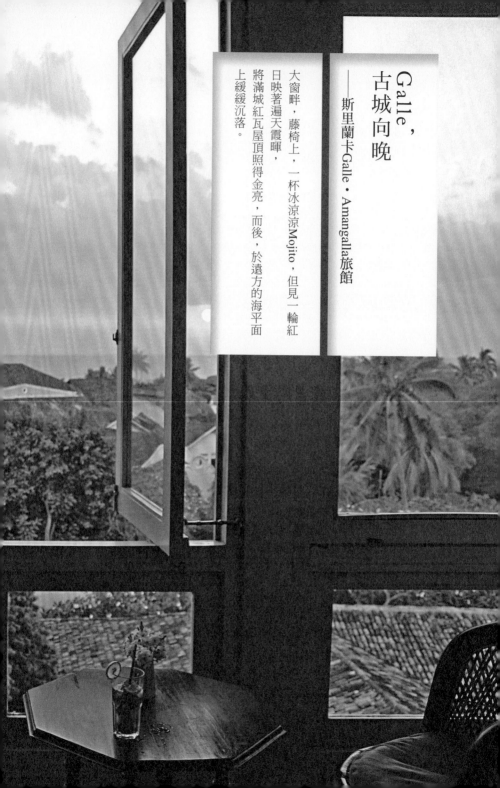

Galle，古城向晚

—— 斯里蘭卡Galle・Amangalla旅館

大窗畔，藤椅上，一杯冰涼涼Mojito，但見一輪紅日映著遍天霞暉，將滿城紅瓦屋頂照得金亮，而後，於遠方的海平面上緩緩沉落。

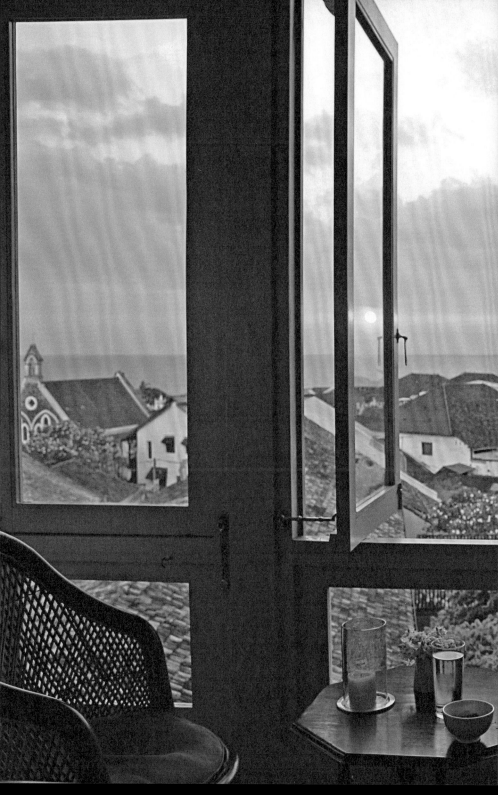

二〇一三年三月，去了一趟斯里蘭卡旅行。此行，也許因是夢寐多年的旅程，有太多的地方太多的東西想走想看想體驗……錫蘭紅茶、Geoffrey Bawa的建築、以及兩個Aman Resorts……時間有限，卻有無窮心貪，遂而奔波勞頓程度更勝以往。

特別前段，幾乎都在中部深山各茶區裡轉……山路崎嶇加之此季多雨路更難，不幸還逢上主要道路維修中得再多繞路……導致日日都得早出晚歸曲折蜿蜒拉車七八小時以上方能一一到訪。

然毫無疑問，感動與收穫也遠遠超乎預期，不僅對錫蘭紅茶有了進一步的認識、啟發與思考；鄉間的滿滿綠意、純樸景觀與敦厚友善人情，讓我對這國度衍生更多意料之外的驚艷與觀照。

連日翻山越嶺迢迢奔波後，訪茶之旅終於大致達成任務，接著一路南下往海邊走，旅行主題轉為旅館與建築。

第一站，我們來到的是西南濱海大城Galle的Amangalla旅館。

這個重重交會著葡萄牙、荷蘭、英國殖民歷史的古城，舊城區由一圍高高石牆城塞環擁，各時期古建物牆裡優雅錯落，安靜美麗。

而Amangalla則無疑是城內最迷人的亮點。英國殖民風格建築，雍容典麗裡透著南國島嶼的悠閒氣息，尤其在Aman集團接手修葺後，融入其一貫簡約低調之風，優雅中見從容氣度，讓人無比傾倒。

車程長，抵達時已近黃昏。光線漸暗，也就不急著如往常般立刻開工全館拍照。在服務人員的貼心提醒下，我們移步登臨樓頂，恰恰好，趕上著名的Galle夕陽。

大窗畔，藤椅上，一杯冰涼涼Mojito，但見一輪紅日映著遍天霞暉，將滿城紅瓦屋頂照得金亮，而後，於遠方的海平面上緩緩沉落。

緊繃了近一週的心情，遂也隨這斜陽，悄悄地，一點一點放下……

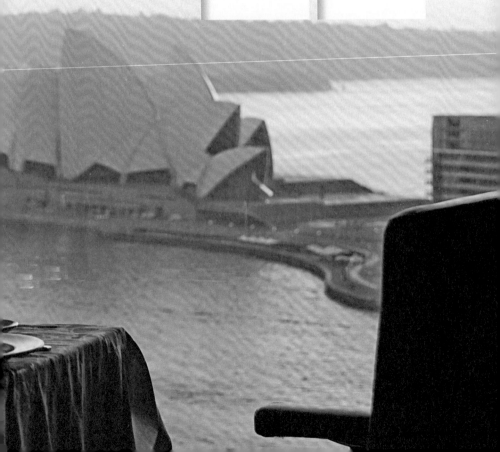

窗外，
雪梨歌劇院

——澳洲雪梨・Four Seasons

一整座雪梨歌劇院開開闊闊正在眼前，壯麗無匹。
誘得我們幾乎捨不得出門，將早餐直接點來房內，
以這無敵景觀，佐餐，樂不可支。

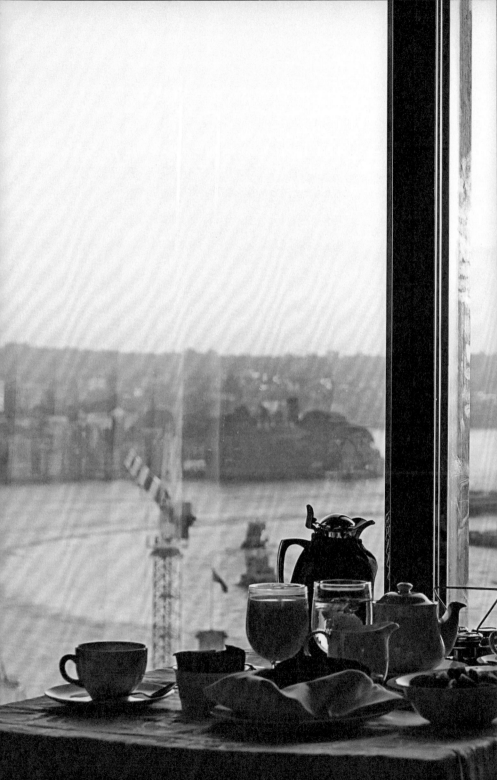

二〇一一年三月的澳洲之旅，我們以雪梨做為這長達十九天旅程的最後一站。

繼十五年前首訪後，終於又回到這個曾讓我深深傾倒的城市。感覺上比之當年似是熱鬧繁華豐富了許多，然陽光與藍天藍海明媚燦爛，卻依舊一如昔往。

重遊故地，滿心懷念之情，不可避免地成為一趟回憶回味之旅。太愛雪梨的海景，遂而幾天來幾乎全在海邊繞繞：特別是雪梨歌劇院與港灣大橋一帶，每每不知不覺就信步來到這區域，那貝殼還是風帆形狀的雪白屋頂，一天裡總會好幾次緣會。

就連下榻旅館也不例外。——其實原本選定之落腳處非在此區，而是城中極富盛名、在世界各大設計旅館榜上頗占一席之地的某boutique hotel。

只不過，完全沒料到是，我們顯然完全低估了我已漸老的心智，不僅對旅館裝潢本身之繽紛色彩與強烈視覺完全無法忍耐；加之四圍高樓林立，客房頗為黝暗，進房沒多久，我便逐漸陷入一種無以名狀的混亂與恐慌情緒中……

「沒辦法，換一家吧！」顧不得已經支付的住宿費，我們拉了行李奪門就逃。

上哪兒去呢？漫無目的朝前疾走，等回過神來，人已在港邊。一抬頭，見Four Seasons招牌就在眼前，評估了一下立地位置，感覺客房景觀應該不錯，試試打電話

訂房，竟也立即就能提供很不錯的優惠價，當場立刻下訂。

入住後才發現，想是建成年代較早，格局與風貌有些過時，房間也小；然好在細節處仍多少表現出此集團應有的細膩水準。

窗景則果然一如所料，一整座雪梨歌劇院開開闊闊正在眼前，壯麗無匹。

誘得我們幾乎捨不得出門，就連免費提供的自助早餐也不肯下樓吃，直接點來房內，以這無敵景觀，佐餐，樂不可支。

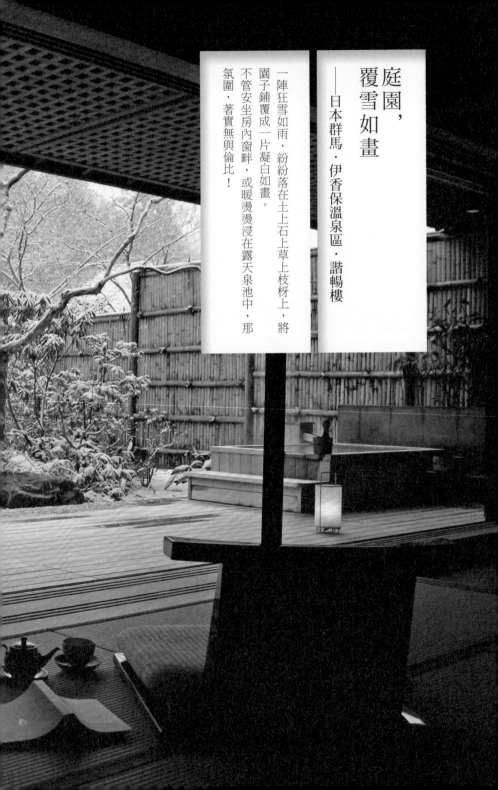

庭園，
覆雪如畫

——日本群馬‧伊香保溫泉區‧諧暢樓

一陣狂雪如雨，紛紛落在土上石上草上枝枒上，將園子鋪覆成一片凝白如畫。不管安坐房內窗畔，或暖燙燙浸在露天泉池中，那氛圍，著實無與倫比！

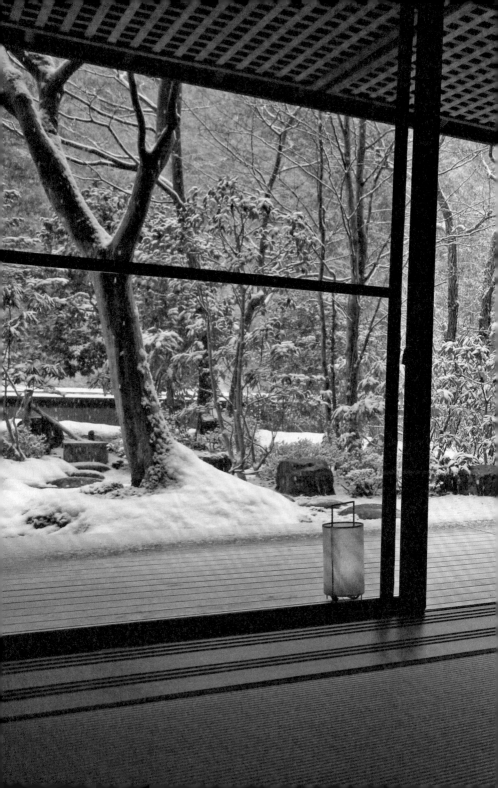

寫旅館訪旅館多年，不僅在旅館的選擇上十足龜毛挑剔，就連該指定選住哪間客房更是愈來愈斤斤計較、絕不輕易敷衍退讓。

所以每每在訂房前，從旅館官網、相關刊物書籍雜誌，以至訂房網站與部落格……上天下地四處蒐羅，非得將所有客房圖片全數瀏覽一遍，細細比對推演，務求訂到最合心意的房間不可。

而且，也絕非等級愈高面積愈大設備愈豪華價格愈貴就是好，反是尺度合宜動線流暢採光明亮窗景動人最佳。

甚至，隨不同季節到訪，也有不同考量。

比方已成慣例之一年一度春節連假期間日本賞雪泡湯之旅，二〇一三年冬選定的是群馬伊香保溫泉區的「旅邸 諧暢樓」。

「旅邸 諧暢樓」是由當地已擁有四百年悠久歷史的「福一」旅館二〇〇八年於本館一隅另外改建成立的分館。不僅整體規格均朝頂級路線靠攏，一意追求的摩登和風路線，更使之自落成當時便一路備受各方讚嘆矚目至今。

其中，特別是最上級的Japanese Suite，融日本建築風格與工藝與現代寢居形式於一

體，細膩中見雍容，已成旅館代表作。

只是，看著照片雖說確實戀慕不已，然畢竟此行是為賞雪而來，左右為難好久，我仍舊選了一樓附有庭園與露天溫泉池的日式房間。

果然當日一抵達，推門進房一瞧，當下便慶幸做了正確選擇！

室內設計雖較Japanese Suite來得更內斂低調，但精緻靜雅如一。庭園則確如所望，初抵之際樹下猶存的殘雪已然撩人；隔日一陣狂雪如雨，紛紛落在土上石上草上枝枒上，將園子鋪覆成一片凝白如畫。不管安坐房內窗畔，或暖燙燙浸在露天泉池中，那氛圍，著實無與倫比！

唯獨只有一點：不慣和室生活的老人家我，早晚榻榻米上爬上爬下起起坐坐，還真有些累人。看來下次，得先把膝蓋練好才行……

43

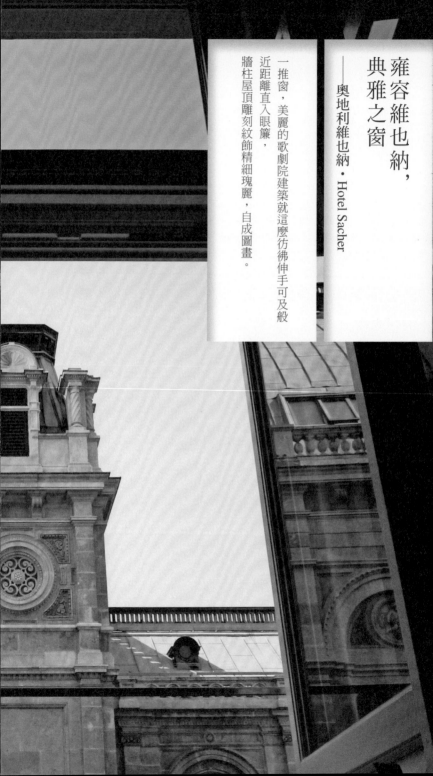

雍容維也納，
典雅之窗

——奧地利維也納‧Hotel Sacher

一推窗，美麗的歌劇院建築就這麼彷彿伸手可及般
近距離直入眼簾，
牆柱屋頂雕刻紋飾精細瑰麗，自成圖畫。

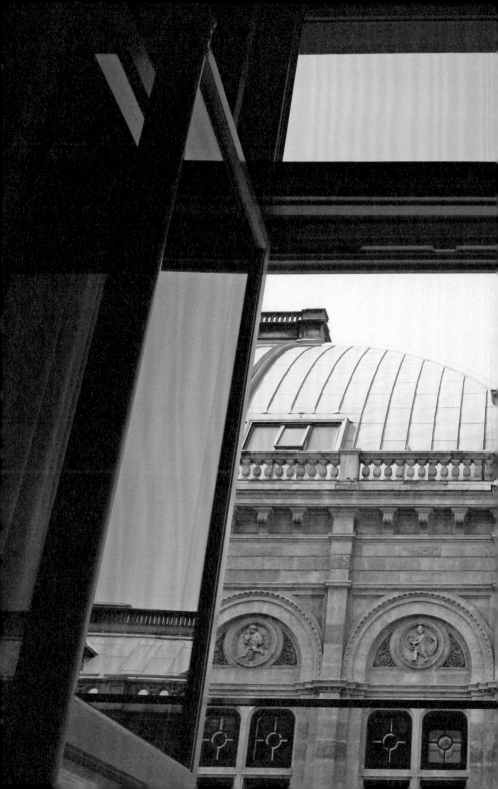

由於連續兩年前往地中海，飛機航程安排，兩度以維也納做為中介轉機地點。

第一次，行程緊湊，去程回程俱皆過門不入。到得今年，班次銜接不若上趟流暢，遂而動念，不如趁機落腳下來，看看這個城市吧！

結果出乎意料之外地合心合意。街道建物優美精緻中透著嚴謹與秩序；尤其哈布斯堡王朝盛世光環籠罩長達數世紀，固然為此城平添不少貴冑氣息，卻可喜一點也不流於雕金砌玉誇飾奢華，濃濃的藝術人文氣息與進入現代後依然蓬勃的創意能量，使維也納在數百年凝聚而成的雍容氣息下，仍舊散發著奔放的活力與濃濃生活味道。

特別喜歡的是滿街的咖啡館，各自擁有悠長的歷史和歲月凝鍊而成的迷人氣氛，口味多樣的咖啡更是令人倍感新鮮。導致幾日下來，行程內容不知不覺漸漸就變得單一：白日時分，光就是從美術館逛到咖啡館再逛到美術館再到咖啡館……

絕非沒什麼別的地方好去，而是，這城市的這兩種「館」們都太精采，不忍輕言錯過哪！

下榻處則選的是Hotel Sacher。不否認選擇此處，一方面出乎聞名遐邇的Sacher巧克

力蛋糕，貪饞如我，還未謀面先已加分；另也是它在維也納無可取代的經典歷史地位；三來則是地點就位在國家歌劇院後方，重要景區多在步行可達距離，非常方便。

入住的 Deluxe Junior Suite 去年方才重新整修落成，空間寬敞舒適、典雅裡透著些許時髦洗練之風。

而最讓人傾倒是，一推窗，美麗的歌劇院建築就這麼彷彿伸手可及般近距離直入眼簾，牆柱屋頂雕刻紋飾精細瑰麗，自成圖畫。

讓人由衷讚嘆，毫無疑問，此刻正身在維也納！

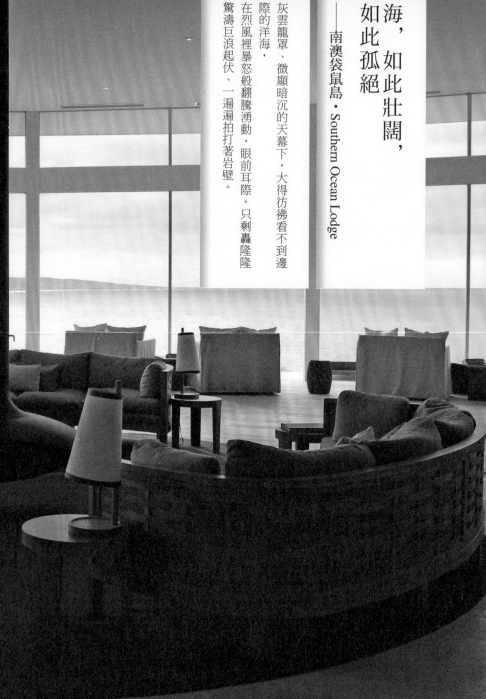

海，如此壯闊，
如此孤絕

——南澳袋鼠島 · Southern Ocean Lodge

灰雲籠罩、微顯暗沉的天幕下，大得彷彿看不到邊
際的洋海，
在烈風裡暴怒般翻騰湧動，眼前耳際，只剩轟隆隆
驚濤巨浪起伏、一遍遍拍打著岩壁。

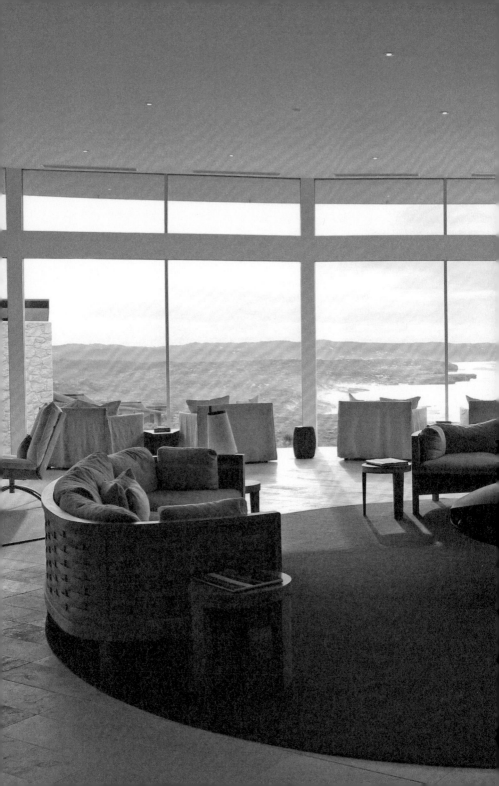

身

為旅館重度上癮者，為了夢想中的心儀之所而不辭千山萬水之遙，一往無前奔赴而去的熱血戲碼，可說經常上演。

而二〇一二年三月所造訪、位在澳洲南方袋鼠島上的 Southern Ocean Lodge 應屬此類經驗的絕佳寫照。

那回，即使心中早有預期，然實際到訪後，還是對其位置之偏遠偏僻大大吃了一驚：

當日一大早，先乘螺旋槳小飛機從阿德雷得啟程，降落在島東北方的機場，再租越野四輪傳動車出發。車子一路奔馳，沿途所見盡是成片成片荒野漠漠、平曠空寂，除了林樹間偶見害羞慌亂竄走、連影跡都來不及看清的小動物外，幾乎全不見房舍人煙。

最後，不僅衛星導航早失了作用，連路標甚至柏油路也全沒了蹤影，在亂石、泥路上一路顛簸蹦跳不知多久後，隱於西南海濱的 Southern Ocean Lodge 方終於在望。

果然，不負我迢迢千里而來，一走入大廳，第一眼便立即為之震懾：

極簡練簡約的空間裡，僅中央一座造型流線的懸吊式燒柴火爐，旁邊點綴幾具灰色

白色沙發與淺木色桌几；然後前方，一整幅頂天立地270°半圓形大幅玻璃窗扇，高高俯瞰一灣全無人煙人跡的海崖，再過去則是，海。

而這海，如此壯闊，如此孤絕。

灰雲籠罩、微顯暗沉的天幕下，大得彷彿看不到邊際的洋海，在烈風裡暴怒般翻騰湧動，眼前耳際，只剩轟隆隆驚濤巨浪起伏，一遍遍拍打著岩壁。

偶爾，風吹雲開，幾絲金陽從雲隙裡突地灑下，將窗畔牆地家具點染上一圈奇異的亮影……

天地間，彷彿只剩這海、這崖、這光、這窗，與窗畔的我們……

這一刻，對多年來四方不停行旅，只為尋覓一方遺世獨立遠離人境之空寂淨土靜海的我來說，不管過多久，都深深鏤印腦中，無能抹滅無能忘。

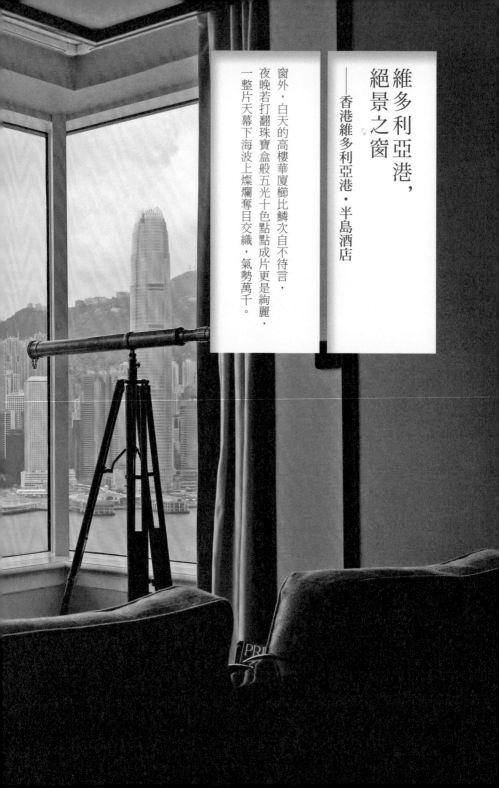

維多利亞港，
絕景之窗
——香港維多利亞港・半島酒店

窗外，白天的高樓華廈櫛比鱗次自不待言，夜晚若打翻珠寶盒般五光十色點成片更是絢麗，一整片天幕下海波上燦爛奪目交織，氣勢萬千。

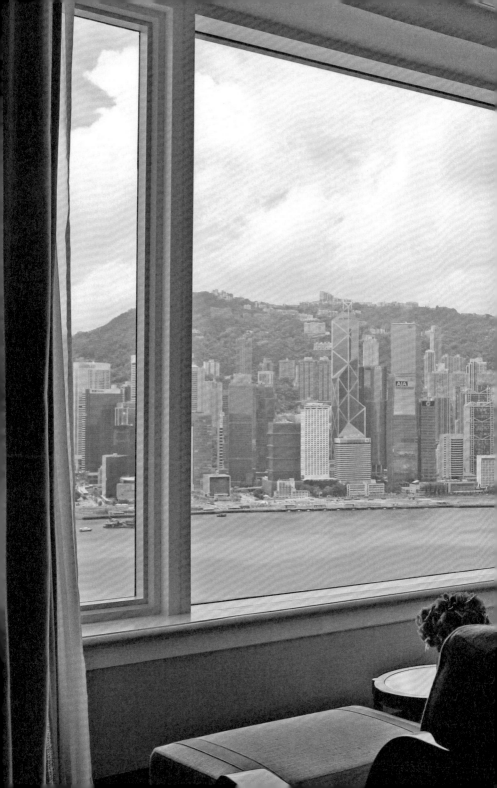

享

樂旅館多年，走踏世界各地旅館、體驗壯絕窗景無數，然細細數來，香港維多利亞港灣景致，在其中應可擁有獨立的一章。

由於地近台灣，再加上交揉東西四方、過去現在、奢華與庶民等獨樹一幟多元多樣繽紛城市魅力，香港自然而然成為我早年一遊再遊之所。

每回赴港，若預算與情況許可，總會盡量選住得能一覽這壯麗港景的旅館；多年下來，洲際、君悅、九龍香格里拉、W、馬哥孛羅香港……結結實實從各個位置角度盡情體驗了各見千秋各種不同風貌景觀。

這中間，自立地條件到歷史價值均穩占重量級地位的香港半島酒店，因種種緣由，卻是直到二〇一三年夏天才終究得能到訪。

而我也覺得，這緣分顯然來得正是時候。

此際，館內客房剛好全面翻新完成，改頭換面成簡約優雅中透著雍容時髦氣息的嶄新風格，很對我的胃口；徹底融入智能住宅概念的高科技設備更讓人驚嘆咋舌。

當然此之外，緊鄰尖沙咀港畔、正向面對海灣的窗景，更是我心心念念最期盼的主角：

果然不負所望！尤其幸運升等入住位在高樓層且面積宏大的特級豪華海景套房，從客餐廳到臥室浴室一連串一進進全數面朝一幅幅開向維多利亞港灣與出海口之碩大窗扇，兩岸經典地標著名豪廈悉數收攬，無比懾人。

窗外，白天的高樓華廈櫛比鱗次自不待言，夜晚宛若打翻珠寶盒般五光十色點點成片更是絢麗，一整片天幕下海波上燦爛奪目交織，氣勢萬千。

好個半島！好個維多利亞港！折服不已。

窗外，泰姬瑪哈

——印度阿格拉‧Amarvilas

日出之際的金光燦亮，近午時分的淨白勝雪，
夕陽遍照下的妍媚霞光，月下的皎潔幽靜……

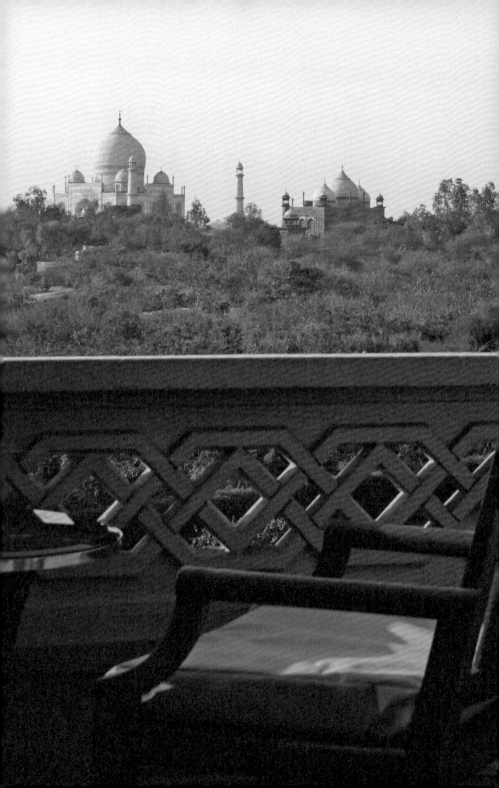

行

旅多年，每回探訪心儀憧憬已久的絕景勝地之前，心上總難免先存幾分又期待又畏懼的複雜情緒。

原因在於，既是憧憬多年，定然早就書冊畫紙圖片看過無數次、形貌樣態俱是熟悉已極；故多多少少總難免擔憂，意念裡想像裡無比美好，一旦親身眼見，會否不如預期？

然奇妙的是，不知是我生性太容易被取悅抑或事後回憶總是甜美，細數起來，真正失望挫敗慨嘆「不過如此」的狀況似乎少有，大多數都仍是驚嘆感動，大讚「不僅美景如畫，且更勝於畫！」

而印度阿格拉的泰姬瑪哈陵，便是這樣一次驚喜交集體驗。

站在這千年不朽的美麗建築前，不管遠眺近觀，從外觀形體到細節雕飾，每一凝望每一方寸，俱是壯闊細膩，美若無瑕。

最過癮還有，停留阿格拉期間所入住的Oberoi集團所屬之Amarvilas旅館。由於位置距離泰姬瑪哈陵僅只六百多公尺，遂而不僅興之所至便可隨意前往走走看看；甚至直接推開臥房落地窗門，一整座泰姬瑪哈陵，就這麼近在眼前，彷彿伸手可及。

因之可以日夕晨昏，細細端詳泰姬瑪哈陵每一時刻的不同丰姿：日出之際的金光燦亮，近午時分的淨白勝雪，夕陽遍照下的妍媚霞光，月下的皎潔幽靜……一點無愧千里迢迢奔赴來此，深深折服。

層巒疊岳，
水墨之窗
——日本九州・界ASO

遍照大地的金黃朝陽裡，一道又一道的曉霧，青空下嫵媚地綿延繞過群峰，水墨般的畫意，美得懾人。

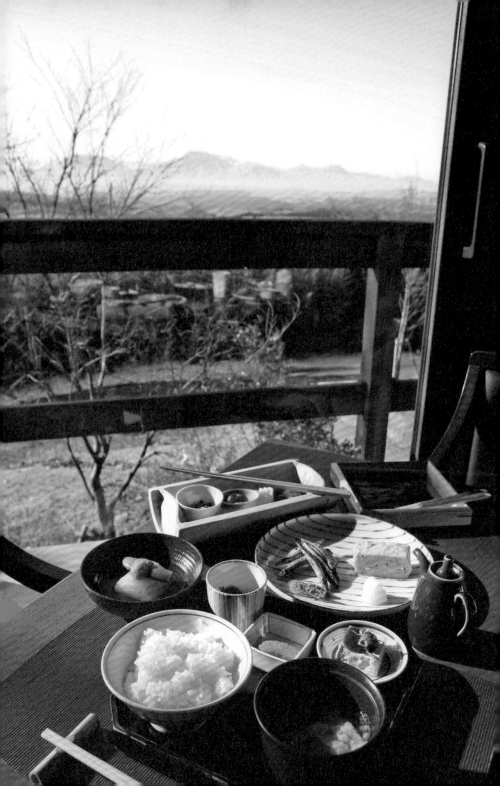

大約從幾年前起，開始習慣著在年初深冬時節出遊，為了賞雪。

地點一定是日本，落腳處則必然是溫泉旅館——沒錯！素來怕冷懶動的我，即使再愛雪，也只肯旅館窗畔、最多最多露天溫泉池裡，暖呼呼安靜看雪。

只不過早幾年，覺雪經驗不豐加之多少抱持些許僥倖之心，難免以旅館之誘人程度為先決考量，竟忘了全球氣候異常應多斟酌的雪象，導致屢屢向隅。

比方有一年，興沖沖來到九州大分縣的「界ASO」；沿途見天氣和暖晴陽高張，當下已先覺不妙，果然抵達旅館後，一下車，但見園區各處雪融得飛快，不僅道旁草地裡全汪著一圈圈水窪，屋簷下更見雪水嘩如雨而下……

踏雪無著，雖說有些失望，然好在旅館本身十分出色：出自知名建築師佐藤一郎的設計規畫，風貌雖簡約謙遜得甚至可曰低調，然真正置身此中，卻能覺出其落落大器、獨特不俗的韻致。尤其宛如東南亞渡假villa規格的寬敞客室，格局設備布置均妥貼，安居其中，舒適非常。

我最重視的窗景亦頗可觀，隱於林樹間客室景致較顯靜謐，可喜是值此深冬時分，樹葉盡落，猶見殘雪的枯枝各見姿態，且從中望去，竟能見遠山歷歷，極是悅目。

但最引人入勝處，還是主建築公共區域連排大窗前的遠眺：

得天獨厚地利優勢，阿蘇五嶽前、九重連山下、瀨之本高原上，層巒疊岳、遼闊平野俱在眼前。

我最愛是早餐時分的風景，遍照大地的金黃朝陽裡，一道又一道的曉霧，青空下嫵媚地綿延繞過群峰，水墨般的畫意，美得懾人。

深深著迷程度，連朝食吃的什麼味道，竟都不記得了⋯⋯

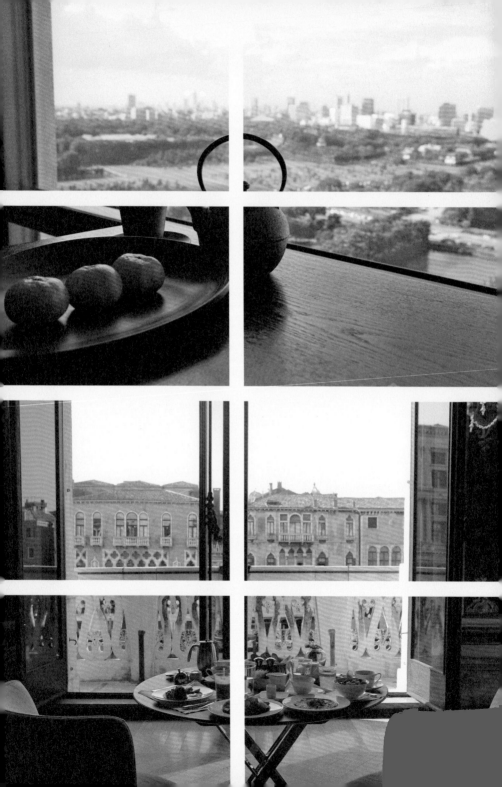

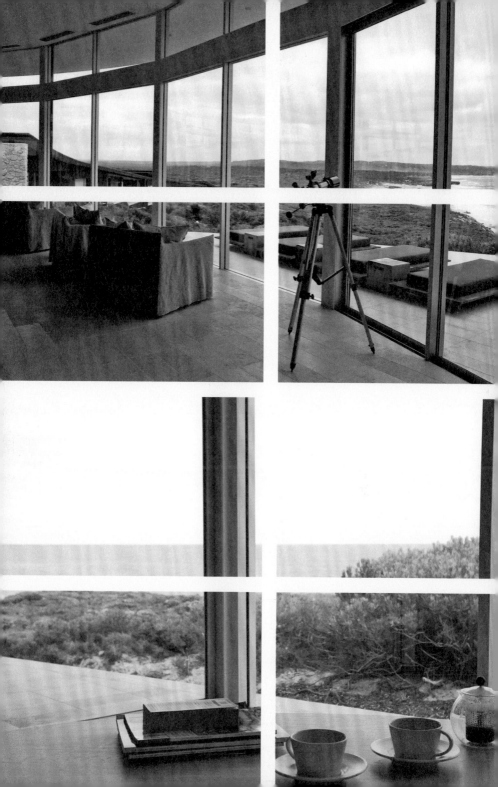

這城，那城

Part. 2

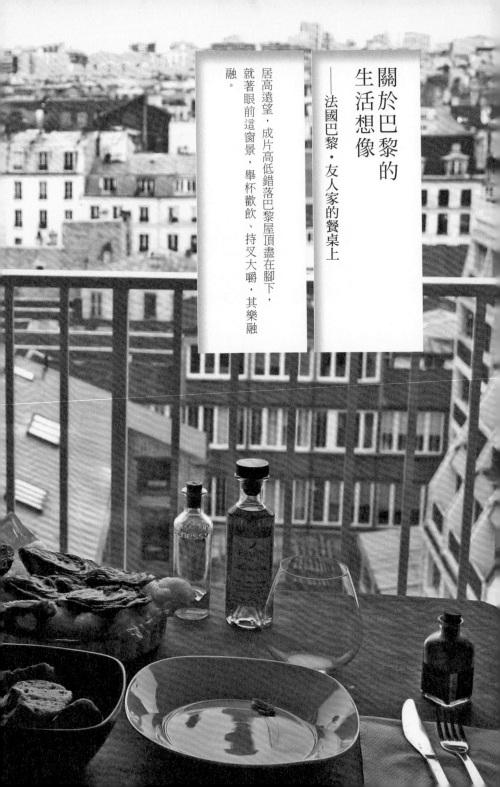

關於巴黎的生活想像

——法國巴黎・友人家的餐桌上

居高遠望，成片高低錯落巴黎屋頂盡在腳下，就著眼前這窗景，舉杯歡飲、持叉大嚼，其樂融融。

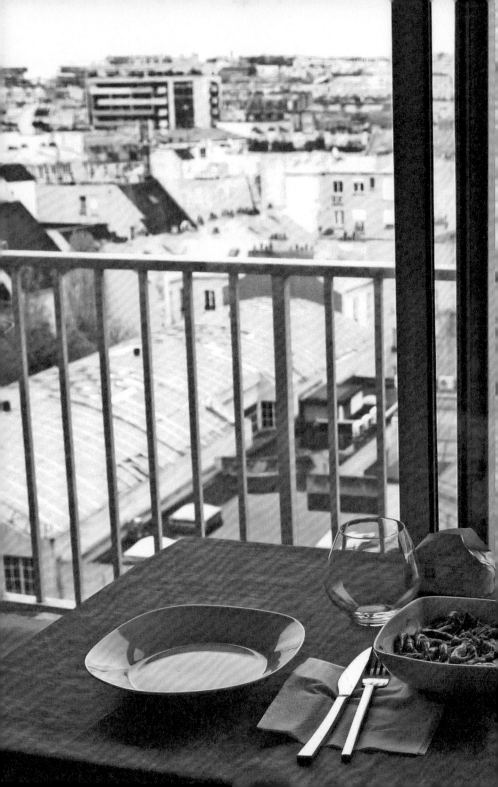

前

陣子，正閱讀的幾本書，場景不約而同都發生在巴黎。

從小說體的《我是海明威的巴黎妻子》，以至延伸重讀的海明威自己的手記《流動的饗宴》，場景均在這兒不停流轉。

強烈勾動我的思念之情。

和其他異國地方不太一樣，巴黎之於我，由於早年因採訪關係而經常在此停留緣故，已然漸漸摩挲出一種奇妙的、彷彿相依共處過的感情。

可惜的是，雖說不時緣會，卻因是做為往返各外鄉食材產區之轉接、中繼或終點站，盤桓少則二三、多不過四五天，總來不及醞釀出更多生活情致。

渴望真正在此多留些日子，雖說多少出乎對這美麗城市的熟悉與傾慕；但確切緣由還在於，想在巴黎上市場、買菜、做菜，盡情享受這美味之都的日常飲食況味。

然好在因有熟稔朋友就定居在此，故即使無法完全落腳住下，卻還能多次稍微體驗一下這氛圍。

特別某趟前去，朋友剛搬了新家；離了愈漸熱鬧時髦的瑪黑區，來到較顯安靜的第

十區。

最棒的是，新居樓層高，居高遠望，成片高低錯落巴黎屋頂盡在腳下；雖未見什麼經典地標壯絕名勝，然常民風景，自有動人處。

遂而這日，先和朋友一起上市場簡單採買了些新鮮食材——食材上選，烹調自可隨興：生蠔開殼現吃、小蝦快速烹熟後起鍋前以白蘭地略燴一下、生菜直接拌上油漬乾番茄就是一道好沙拉……

就著眼前這巴黎窗景，舉杯歡飲、持叉大嚼，其樂融融。

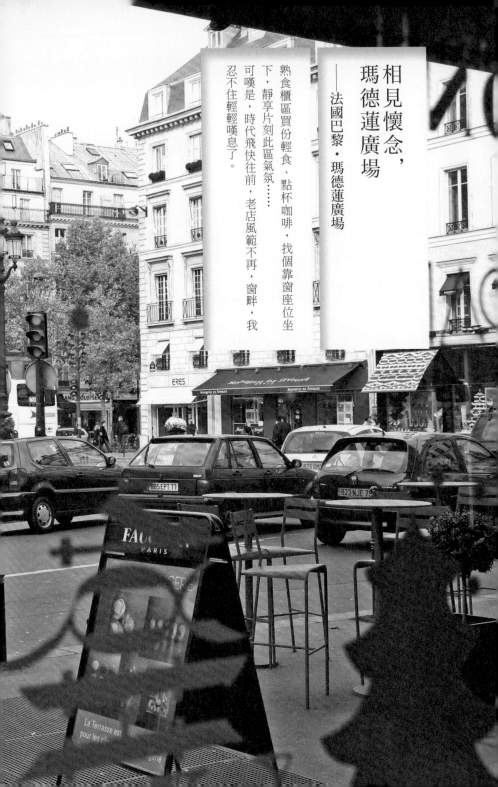

相見懷念，
瑪德蓮廣場

——法國巴黎‧瑪德蓮廣場

熟食櫃區買份輕食、點杯咖啡，找個靠窗座位坐下，靜享片刻此區氣氛……可嘆是，時代飛快往前，老店風範不再，窗畔，我忍不住輕輕嘆息了。

由於去了許多次，早已摩挲出熟稔親近感情，遂而，和造訪其他城市不同，每回行旅巴黎，漸漸已經不大追新覓奇，反是愈來愈常往熟悉的地方去。

位在市中心區的瑪德蓮廣場（Place de la Madeleine）可算其一。

瑪德蓮廣場是巴黎重要景點，中央的瑪德蓮教堂以希臘神殿建築形式建成，宏偉優雅，名列巴黎必遊名勝之一。

然而我，即使素來愛看古蹟，來到此處焦點卻全不在教堂裡，廣場上滿滿林立的美食名店才是真正目標：

美食百貨店Hediard和Fauchon、甜點鋪Ladurée、芥末醬品牌Maille、松露之家Maison de la Truffe以及魚子醬專賣店Caviar Kaspia……簡直美食愛好者天堂一樣，不用奔波遠走，只此一站就可逛足購足！

當然，由於這些聞名遐邇品牌大店早已開得全球各大城市到處都是，且多年歷練下來眼界標準逐步嚴苛，加之上選進口食材食品在台灣益發多樣──不同於早年頭幾趟初訪巴黎時格外高張的血拼欲望，瑪德蓮廣場對我的吸引力也隨之降溫不少。

但即使不再買東西了，出乎幾分懷念心情，我還是都會抽空到這一帶走走。然後一

回回清楚感受到，這兒的轉變：

人潮與車潮越發洶湧，有的品牌一改初相識時的一派老店風範，多年來一路蛻變，不斷向頂級精品形象靠攏，食品包裝、餐廳樣貌以致店內陳列，面目風格愈見摩登時尚。

即連我一直保持著的習慣：熟食櫃區買份輕食、點杯咖啡，找個靠窗座位坐下，靜享片刻此區氣氛……

可嘆是，食盒擺飾妝點一次比一次漂亮，但價格卻也一次比一次往上攀高，咖啡滋味一次比一次更令人驚跳……

時代，就是這麼飛快往前走，一刻不停留不復返吧！窗畔，我忍不住輕輕嘆息了。

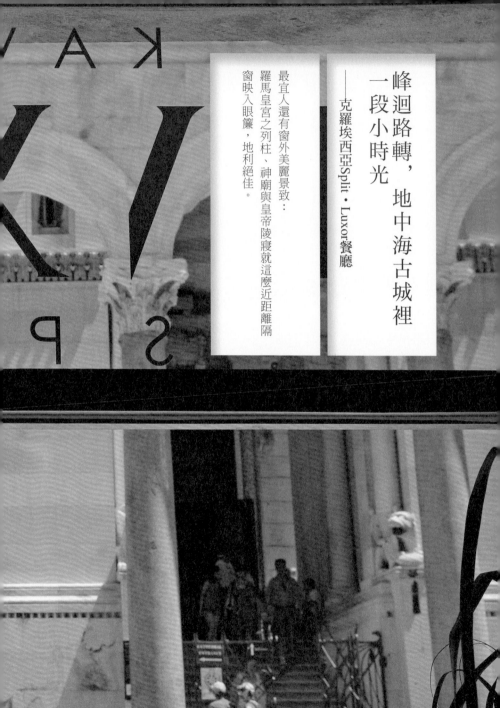

峰迴路轉，地中海古城裡
一段小時光

——克羅埃西亞Split・Luxor餐廳

最宜人還有窗外美麗景致：
羅馬皇宮之列柱、神廟與皇帝陵寢就這麼近距離隔
窗映入眼簾，地利絕佳。

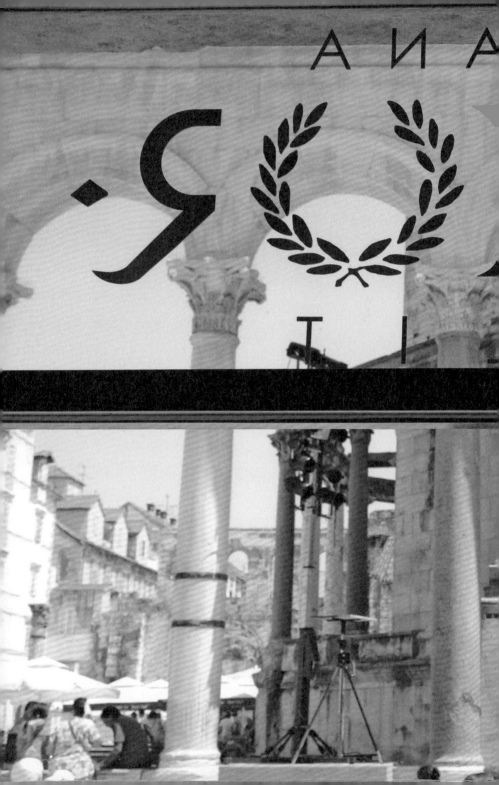

一

二〇一二年夏季的Silver Spirit地中海郵輪之旅，航程涵蓋希臘、蒙特內哥羅、克羅埃西亞、義大利等國度，所停靠六個港口，一一留下極其難忘回憶；然對我們而言，其中格外獨特者，當非克羅埃西亞的Split莫屬。

首度造訪這聲名正逐步揚升的遙遠地方，高張的興奮之情使然，當日郵輪一抵港，一刻不停留，我們立即飛奔下船遊覽。

先逛過城牆外遊客熙來攘往的熱鬧市集後，穿過城門進入古城區⋯⋯確實不凡！這個以一整座由羅馬皇帝Diocletian於西元二九三年建造的皇宮為基礎延伸發展而成的城市，兩千年歲月悠悠，代代人事歷史更迭，至今猶存的城垣、神廟與宮殿遺跡，就這麼和民宅、教堂、市場、商店，與百姓生活交錯交融、和諧共生，好生奇妙。

彷彿著魔一樣，我們於石牆下老屋間街巷中迴繞穿行，沉醉於這迷人的氛圍裡；沒料到一個不留心，就在駐足某小廣場聽一段街頭合唱隊的美妙演唱後，一個醒覺，另一半的皮夾竟已然消失無蹤⋯⋯

沿來時路反覆尋找均無所獲，前往旅客中心詢問，都說應是被近來日漸猖獗的扒手偷走了。

從著急轉為悵惘，一一掛失信用卡時因某銀行系統與服務不佳，浪費不少時間與電話費外，又多添幾分氣惱。然畢竟仍在旅行中，不想減損遊興，只得強打起精神，吃午飯去吧！

步行來到原訂餐廳，卻是大門半掩今午歇業。好個一波三折！呆楞半晌，見門內走出一侍酒師打扮的服務人員，趕緊上前詢問是否有其他推薦。他熱心建議我們，位在皇宮中庭的Luxor餐廳吃得到道地料理。

果然一連三道菜，魚清湯、煮貽貝、墨魚燉飯，海鮮新鮮、調味清淡卻滋味豐美，海港烹調真味盡現，好吃極了！

最宜人還有窗外的美麗景致：羅馬皇宮之列柱、神廟與皇帝陵寢就這麼近距離隔窗映入眼簾，地利絕佳。

令我們頓然忘卻了剛剛遭逢的連串挫折，幾杯白酒下肚，悅然樂陶陶。

火熱盛夏，威尼斯

—— 義大利威尼斯

郵輪緩緩駛入近城海域，水都勝景自遠而近居高臨下一點一點映入眼簾……雖說多年前初訪之際已記得熟透的城市景致，然震懾感動，卻似是遠勝當年。

一

二〇一二年的Silver Spirit地中海郵輪之旅，最終在威尼斯畫下句號。

地中海航線各大著名港口中，毫無疑問，威尼斯是極重要的停靠點。許多航程自此開航，或以之為終站。

而我，太愛太愛這個城市，二〇〇八年起開始搭乘郵輪後，能從這兒啟航或抵港，一直是我多年來悄悄懷抱的夢想，卻直到今次才終究得償此望。

果然當日，郵輪緩緩駛入近城海域，水都勝景自遠而近居高臨下一點一點映入眼簾……雖說早是多年前初訪之際已經看得、記得熟透的城市景致，然從郵輪上再次體驗，震懾感動，卻似是遠勝當年。

只沒料到是，下船進城後才發現，比起上趟的深秋來訪，這回，盛夏七月旺季，整城裡塞滿了如織的遊客，大街小巷橋上河邊到處都擁擠著密密麻麻人潮——聖馬可廣場上萬頭攢動、嘆息橋Rialto橋上寸步難移，露天咖啡座不僅一位難求，還請了樂隊現場演奏娛樂食客之餘順道帳單上再多敲你一筆音樂費……讓素來最怕熱鬧的我

沒多久就大呼救命吃不消！

然而毫無疑問，威尼斯，真美！

這擠這亂這喧鬧，一點也不曾稍減了它的顏色。

尤其沿著舊年步履，我們一一重返昔時曾踏足的巷徑角落：入住過的古老旅館、每日吃早餐的咖啡店、喜歡的冰淇淋攤與熟食鋪、難以忘懷的美味小酒館、最愛遊逛的市場……竟大多仍如以往，沒有太多改變。

令我們禁不住一步一停、不斷凝望，然後許願……

我還要再來！這絕色不朽的水上城市，不管多少次，願能一訪再訪。

——不過下次，還是淡季來比較好。

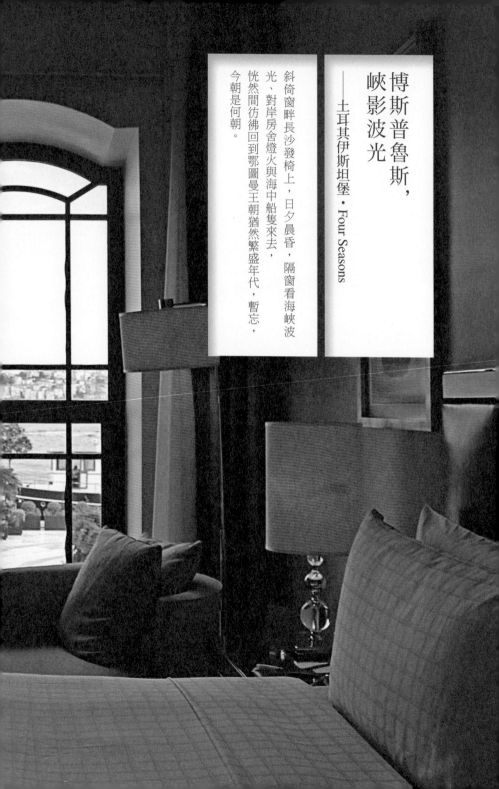

博斯普魯斯，
峽影波光
——土耳其伊斯坦堡・Four Seasons

斜倚窗畔長沙發椅上，日夕晨昏，隔窗看海峽波光、對岸房舍燈火與海中船隻來去，恍然間彷彿回到鄂圖曼王朝猶然繁盛年代，暫忘，今朝是何朝。

旅行多年，曾去過的國家中，土耳其應可算極特別的一個。

雖然始終非我旅行夢想清單上的一員，然說來奇妙，兩度因緣際會造訪，所到之處，都全心全意驚嘆震撼感動，深深傾倒久不能忘。

首都伊斯坦堡也給我同樣的印象：這個位在歐亞兩洲交接點上、跨立於博斯普魯斯海峽上的城市，多元多樣文化與地勢紋理交融交錯，遠古希臘羅馬殘垣陳跡、昔年鄂圖曼帝國的輝煌與此時此刻的常民生活在這個城市裡共榮共生，雜揉成無比瑰麗迷魅面貌；我想，就算再多來個幾回，一樣走不倦逛不膩看不厭。

而這回，下榻處尤其是精心挑過的。從一開始就想住的是城裡為數不少、以舊時皇族宮殿豪宅整修而成的旅館。

幾經篩選，最終擇定的是Four Seasons Istanbul at the Bosphorus。

Four Seasons旅館在伊斯坦堡共有兩處：一處位在著名景點雲集的舊城區，一處則緊鄰博斯普魯斯海峽，地點都十分誘人；然對素來愛海的我來說，毫無疑問還是後者吸引力大得多。

旅館網站相簿裡幾經比對，我們選的是Palace Bosphorus Room，正向面對海景外，極

富歐風豪邸形式的高高天花板與長窗看著頗有味道。

當日一進客房，果然第一眼就喜歡。建築形式古典卻不流於富麗，是近年來Four Seasons系列一貫的雍容簡雅風格。兩扇拱型修長落地窗將海景一切為二，少了些開敞遼闊感，初時不免略有些悵然；但入住之後卻漸漸發現，有了這窗形窗格的框取，自有另番不同意趣。

尤其，斜倚窗畔長沙發椅上，日夕晨昏，隔窗看海峽波光、對岸房舍燈火與海中船隻來去，恍然間彷彿回到鄂圖曼王朝猶然繁盛年代，暫忘，今朝是何朝。

北國城中，綠意滿窗

—— 蘇格蘭格拉斯哥 · Blythswood Square Hotel

優雅的喬治亞式風格建築，典雅中融以簡約中透著時髦氣息的設計，最喜是從臥房到浴室均有大窗、明亮通透、大片盈盈綠意與周遭優美屋舍盡收眼底。

每趟出差旅行，工作第一，時程任務排得滿滿，總難免行色匆匆、早出晚歸，停留在旅館裡的時間十分短暫。尤其常由出差地邀請單位代訂，工作往返與交通方便為首要考量，故一路數來，商務旅館為多，少見形式風貌特出者。

但即使如此，卻仍有些小品之作令人留下印象。

比方二○一二年六月，Diageo集團旗下之Cardhu與Talisker兩家蘇格蘭單一麥芽威士忌蒸餾廠採訪之旅，風塵僕僕從台北飛香港轉倫敦再往格拉斯哥，迢迢奔波，抵達市區已近午夜。

北國初夏日落得晚，天仍大亮，車子駛近旅館，憑窗一望，不禁驚呼出聲：這兒，怎麼看著如此眼熟？

下車詳看，沒錯，這也太巧了！恰恰是剛剛英航機上雜誌裡才讀過、被選為當期最佳推薦的Blythswood Square Hotel，二○○九年底方全新開幕的話題旅館。

所在地是一幢歷史建築，起建於一八二三年，非常優雅的喬治亞式風格。一九一○年起做為商業俱樂部用途，據說直到二○○六年正式易手前，格拉斯哥的重要商務會談與活動主要都在此處進行。

而今，原有的典雅架構大致都被保留，卻同時融入以簡約中透著時髦氣息的設計，特別各處密密垂掛的黑紅大型燈罩，點綴出強烈有個性的視覺印象。

雖是古老建物改裝而成，客房倒是出乎意料之外地寬敞不局促，陳設布置可稱舒適。最喜是從臥房到浴室均有大窗、明亮通透。

往窗外望去，也非是一般市區旅宿習見的水泥叢林，Blythswood Square廣場大片盈盈綠意與周遭優美屋舍盡收眼底。

只可惜，這類旅行之必然宿命，夜裡check in、一早就得出發往酒鄉去，停留短短不到十小時，未能多些時間安享這宜人窗景，不無小憾。

街景街聲
流轉
—— 蘇格蘭愛丁堡・The Balmoral Hotel

繁華街景與人潮車潮、愛丁堡的節奏與律動，就這麼透過一扇扇圓窗一幕幕流轉著不斷映入眼簾。著實，趣味無窮。

在歐洲旅行，難免經常遇上以歷史悠久古老建築改建而成的旅館。入住這類旅館，優雅盎然古意固是樂趣之一；然需得留心是，除非訂房時已先說定，否則臨到頭，所住客房之高下好壞，多多少少總靠點運氣。

和新建旅館迥然不同，根據經驗，絕非樓層愈高房型愈高級。沒有電梯的年代，一樓大廳以外，愈是高闊寬廣雕飾奢華主人空間，往往落於容易輕鬆抵達的低樓層。再往上爬梯、房間等級愈低⋯⋯到得閣樓位置，可就百分百屬樓低窗小光線陰暗的僕傭住處了。

當然重新整建時多多少少會藉由室內規畫與裝潢技巧務求盡力打破過往陳規；然說真的，建築之結構形制既成，扭轉程度有限。

而某年來到愛丁堡，訂的是城中知名、新城區最繁華大道上的The Balmoral旅館。建築年歲雖說悠久，但內部修葺得極為舒適，古雅中從容洗練地勾勒出幾許時髦新穎氣息，極有特色。

Check in當刻，櫃檯告知特別把我們升等至二樓的Doune Suite。

二樓？聽著就覺尊貴，當下立刻允諾，歡歡喜喜上樓。

結果一入客房才發現和想像大有出入──說是二樓，其實是二二樓間的夾層樓面；

面積雖屬suite等級頗為宏大，然天花板低矮，窗戶小巧⋯⋯

特別是窗戶，不是一般主要廳房必有的長形方窗或拱窗，竟是大大小小形式不一、如船艙般的正圓、橢圓窗。

然好在窗數夠多，室內依然足夠明亮。尤其靜下心來還發現，因二樓位置緊靠街邊，繁華街景與人潮車潮、愛丁堡的節奏與律動，就這麼透過一扇扇圓窗一幕幕流轉著不斷映入眼簾。著實，趣味無窮。

首爾，北村一晌

——韓國首爾·北村

窗畔，陽光篩過木頭窗櫺柔和灑落一地。

庭院裡各見姿態老松樹旁，是一整片青瓦屋頂延綿至遠方……

二〇一三年五月，員工旅遊緣故，來到韓國首爾旅行。這是我第二度造訪首爾。第一回是中學時，和家人參加旅行團來此觀光。那當口，我們還稱呼這城市為「漢城」。當時印象極好，景福宮古樸有味道，韓國烤肉和人參雞好好吃，城市安靜，郊區滿滿的綠意十分宜人。

這回再訪，心情卻大不相同。近年來，韓國國力與經濟大幅起飛，那般拚了命飛快往前衝、不計代價非贏不可的氣勢，身為台灣人，雖多少能夠理解，是周遭大國夾縫下委屈低頭長達數世紀後的一種奮起反撲，然一路看過來仍不能不微覺心驚。

果然幾日裡，開開闊闊規模氣度整齊有序之城區街道各處走，不得不由衷慨嘆，首爾，確實脫胎換骨。

最傾倒當然還是食物。向來喜愛韓國料理的我，難得來一趟，簡直是三頓餐當一頓吃：懷念的烤肉與人參雞湯外，水冷麵、石鍋飯、海鮮煎餅、綠豆煎餅、活章魚、年糕鍋、辣雞……樣樣美味，吃了個不亦樂乎。

此外，印象深刻還有四處遍見的年輕時尚消費活力：明洞滿滿的服裝與藥妝店、新沙洞與梨泰院流露異國風味的時髦感、三清洞與仁寺洞各種個性店家各有趣味……大國崛起，這個城市，真正擁有了國際都會的面貌與風範。

只是，比起同事的大買特買興奮不已，不知怎的，卻總有幾分不甚踏實的寥落感。

直至來到景福宮附近的北村。舊時貴族的聚居地，座落著許多美麗的古老建築。很驚訝是，一一修葺得極好，石板路光潔可人、屋舍端麗儼然。巷徑少人，流露著與鬧區截然不同的閑靜。

走逛幾回，意外瞧見其中一處古宅民居大門半掩，宅名「尋心軒」。湊近一看，竟可購票入內參觀。歡喜進得門來，發現面積其實不大，ㄇ字型三幢架高式建物、中擁一方小小庭園。

然而，傳統形式門牆、古意悠悠的炕床桌几陳設間，卻精巧融入現代化的居家道具與設備，角落的廚房更是機能俱全；據說，白日雖對外開放，但主人還是經常在此居住，難怪處處可見優雅生活痕跡。參觀行程結束，導覽人員安排我們在右翼廂房盤腿坐下，享用附贈的茶和點心。

窗畔，陽光篩過木頭窗櫺柔和灑落一地。從前窗望去，庭院裡各見姿態老松樹旁，是一整片青瓦屋頂延綿至遠方──看來這國家，在飛般拔足朝前狂奔的同時，似是仍能多少不忘，以生活守握、連結屬於自己的過去與現在……啜著冰涼涼微酸微甜的梅茶，少許釋懷裡，我靜靜地微笑了。

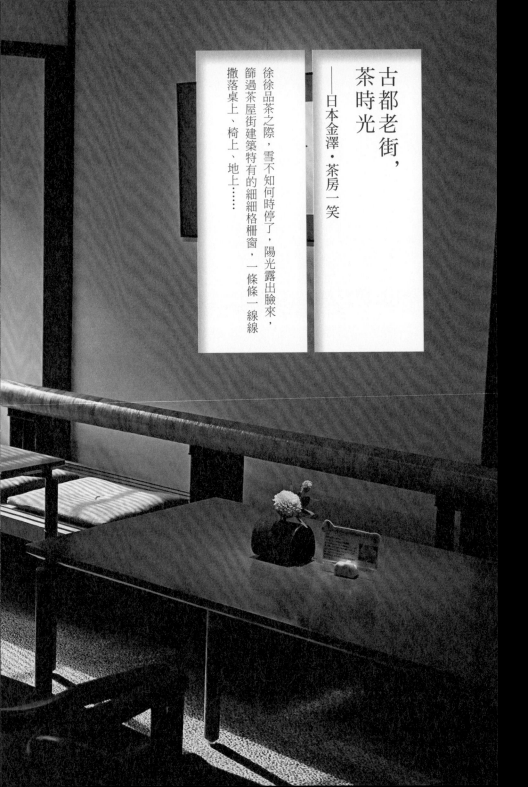

古都老街，
茶時光

——日本金澤・茶房一笑

徐徐品茶之際，雪不知何時停了，陽光露出臉來，
篩過茶屋街建築特有的細細格柵窗，一條條一線線
撒落桌上、椅上、地上……

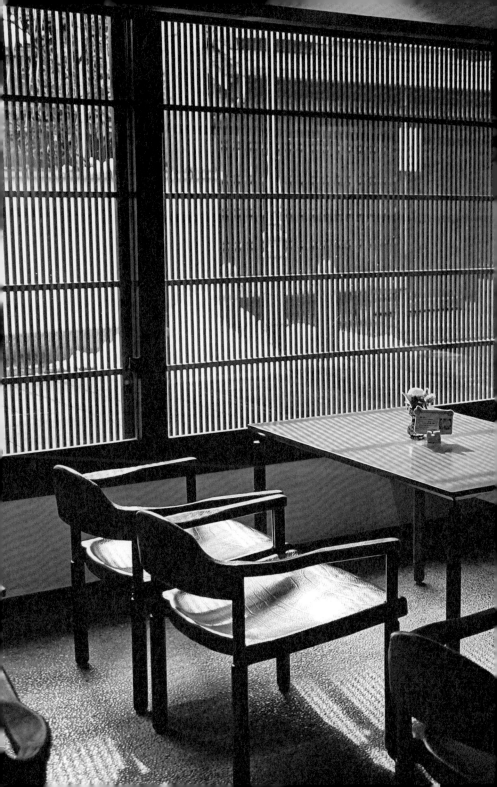

一

二〇一二年初，因賞雪緣故，去了日本能登半島石川縣溫泉鄉旅行。雖說依照過往習慣，三日夜時間，大多靜靜待在旅館中休憩，然因地近古都金澤，忍不住一時心癢，遂刻意抽空搭火車前往遊覽。

不愧是名震古今之「加賀百萬石」名城！停留雖不過短短數小時，仍對處處洋溢的悠悠古意與精緻優雅氛圍十分沉醉。

特別是來到首屈一指的旅遊勝地──東茶屋街，質樸的石板路和兩側透著濃濃歷史氣息的古建築，加之抵達當刻正下著漫天大雪，將房舍屋頂覆上一層厚厚雪白，街道靜無人跡，彷彿走入時光隧道般，宛如凝止般的寧謐，令人感動不已。

著魔般前前後後流連好久，好一陣子才醒覺，畢竟嚴寒天氣，還真是有些凍著了，該找個地方小坐喝點東西暖暖身體。

剛好，前方就是頗有名氣的茶鋪「茶房一笑」，當下立即推門問坐。

茶房一笑是知名的「丸八製茶場」所開設的茶鋪。招牌茶款「加賀棒茶」，以初摘茶莖煎焙成茶，滋味渾樸甘潤、透著襲人的焙火香，是我多年來一直很喜愛的茶。

茶鋪風格簡單高雅，茶品、甜品均細緻，一派百年老鋪風範。

徐徐品茶之際，雪不知何時停了，意料之外的陽光突地就這麼露出臉來，篩過茶屋街建築特有、為迴護店鋪隱私而形成的稱為「木虫籠」的細細格柵窗，一條條一線線撒落桌上、椅上、地上，美麗非常。

奇妙一瞬，至今難忘。

列車，窗上一班班
閃閃滑飛而過
——日本東京·Four Seasons丸之內

房內這扇窗緊依東京火車站，站台與鐵道景象全幅

近距離收攬眼內，

一整日但見一列一行行各形各款火車電車眼前不

斷穿梭來去，分外有趣。

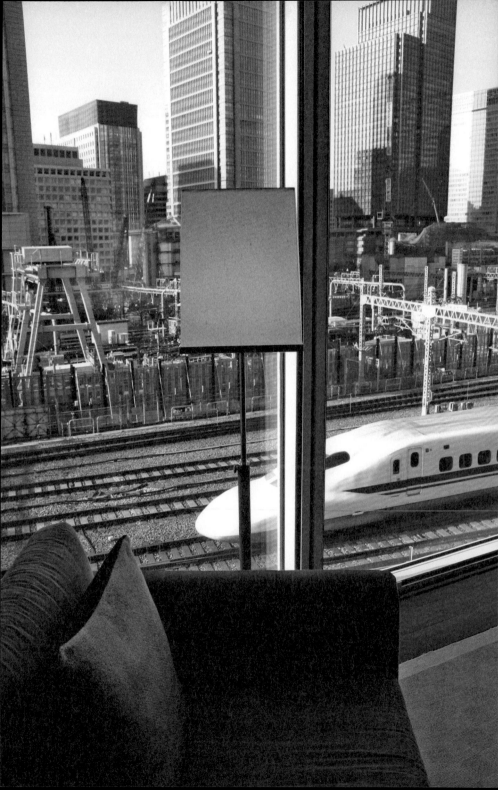

近幾年，和 Four Seasons 集團旗下旅館似乎頗有緣分。除了事先計劃好的旅程外，就連偶然間的旅程轉向，地緣加之對此品牌的向來信任緣故，臨時起意緊急改訂旅館，竟也常常就這麼入住 Four Seasons。

這裡頭很獨特的一回，是東京的 Four Seasons 丸之內。

那趟，深冬十二月，從伊豆溫泉鄉歸來，突然動念想在東京多留一晚，好趁機領略一下聖誕節前無比絢爛華麗的燈火。因此，位置絕佳、正好就在東京火車站旁，且也早就心儀好久的這兒於是雀屏中選。

其時開幕已有八年的 Four Seasons 丸之內，由於城內聲名顯赫之頂級旅館後起之秀太多，光芒不免略顯黯淡。但實際進住體驗後卻頗合心意：

我喜歡它僅僅五十七房間數、在東京同類旅館中簡直不可思議的小小巧巧規模與難得的沉著安靜。

也喜歡那典型一貫 Four Seasons 特有的從容雍容優雅洗練，大處小節均細膩舒適有講究。

但最最傾心，也是完全意料之外的卻是，我們房內的這一扇窗。

客房樓層不高，故全沒有其他摩天大樓旅館最愛標榜的，舉目能眺東京灣、東京鐵塔、富士山，更沒有一望無際、萬千房舍高樓近在腳下的無敵市景。

然卻因緊依東京火車站，站台與鐵道景象全幅近距離收攬眼內，一整日但見一列列一行行各形各款火車電車眼前不斷穿梭來去；雖非鐵道達人火車迷，但也素愛火車旅行，遂分外覺得有趣。

特別夜裡，高樓與車站依然燈火通明，無數列車車窗化成一格格明熾的亮點，在夜空下不斷交替著閃閃滑飛過眼前……

那新鮮興奮感，時隔多年，依舊深鏤心版，回味無窮。

百年新貌，
東京車站旅館

——日本東京・Tokyo Station Hotel

夕陽光芒斜照，美麗的「赤煉瓦」外牆陽光下閃閃發光。

靜立窗畔，遙想當年風華與這百年來的起落，感嘆不已。

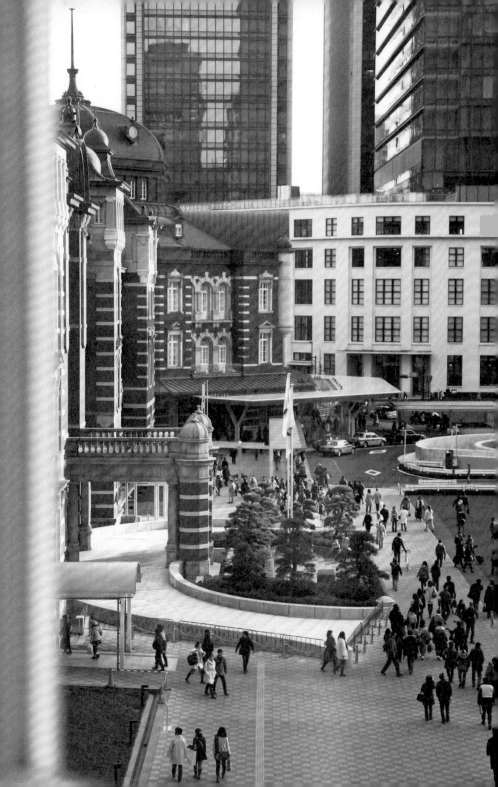

一

二○一三年春節日本行，賞雪行程過後，特意在其時剛落成未久的東京火車站停留了一日夜。

——很感動。不管是工程本身的宏大願景、動線與機能規畫的井井有條、追續回溯重現過往的願心、今昔軌跡的珍重對比呈現，以及復原後的壯麗新貌、室內空間的優雅精緻……總之，非常折服。

當然更別提那讓人一整個流涎飢渴到完全昏瞶失去理智的地下商場：從各類型便當、拉麵、特色料理、零食點心特產伴手禮，規模、豐富性與精采度……彷彿貪饞旅人的縱欲樂園，危險指數破表！

而讓我尤為期待的，還有同時開幕的Tokyo Station Hotel。這個歷史悠久、最早開業於東京火車站建成隔年之一九一四年、同樣出自建築巨匠辰野金吾之手的旅館，百年來在日本旅館領域裡始終領有一席之地：無數名人貴冑曾經下榻此處，知名推理小說家松本清張、江戶川亂步甚至還以此地做為故事發生場景。

遂而早從一開始便決定落腳入住，體驗一下今時風貌。

果然不負所望。設計極為突出，不僅將歐風古建物的高寬典雅架構優美表現無遺，

簡潔線條與明亮色彩的勾勒鋪陳，更直追此刻歐洲grand hotel領域正興起的、結合古典與時尚於一體的雍容時髦之風，十分迷人。

一如向來喜好，我們選的是擁有高高天花板、正向面對皇居與丸大樓的Palace Side客房。

進房後還發現，由於房間方位剛好就在向外突出的北側圓頂建物下，遂而，若憑窗伸頭側望，還可攬觀部分火車站建築外觀，很是驚喜。

尤其當刻正逢傍晚，夕陽光芒斜照，美麗的「赤煉瓦」外牆陽光下閃閃發光。靜立窗畔，遙想當年風華與這百年來的起落，感嘆不已。

上海，霧裡看花

—— 中國上海‧半島酒店

滔滔流向遠方流向海的黃浦江、江上點點船影、浦東一幢幢巍峨新異大廈……

茫茫靄霧裡，如夢似幻，彷彿不出房門的旅行，別是另番奇妙滋味。

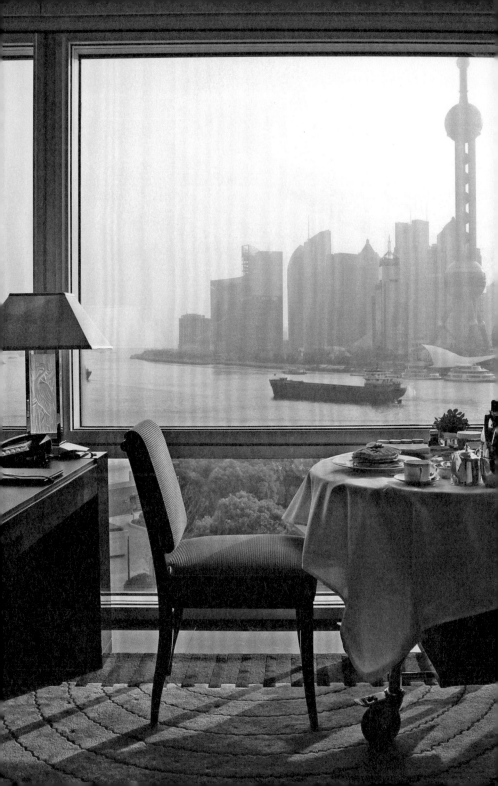

「上海的天氣，好像一直不大好？」——近幾年，每每上海歸來，例行幫我整理旅行照片的網站同事總會這樣問。

是啊！不知純粹是我個人運氣不好、還是年來大興土木不斷導致空氣品質不佳，幾次前去，不管是晴是陰、是冬是夏，天際線總是毫無例外灰撲撲朦朧一片，過往記憶裡曾經燦爛壯麗的外灘港灣景致永遠罩著一層紗。

特別二○一一年一月的演講行，主辦單位安排入住半島酒店江景客房；一進門，迎面而來整幅大窗，黃浦江與浦東勝景雖悉數豪氣收攬，卻只得一窗彷彿依稀霧裡看花……

但畢竟是多次造訪看熟了的風景，倒也不覺鬱悶。尤其行程安排緊湊，加上寒流來襲、當地溫度陡降至零度下，雪前凜冽天氣，幾日裡，活動範圍遂僅限於工作場所與旅館兩地來回；且為節省時間與力氣，常連吃飯也乾脆一併 room service 解決。

然好在因了這窗，竟多少油生幾分旅遊感覺：不管是白天夜晚的外出與歸返之際的自然而然抬頭極目遠望，抑或早餐晚餐臨時推來的餐桌上的邊果腹邊靜觀，但見：

滔滔流向遠方流向海的黃浦江、江上的點點船影、浦東一幢幢競與天爭高的巍峨新

異大廈、以及，不知為何總讓我聯想起某部搞笑星戰片的東方明珠塔……

茫茫靄霧裡，如夢似幻，彷彿不出房門的旅行，別是另番奇妙滋味。

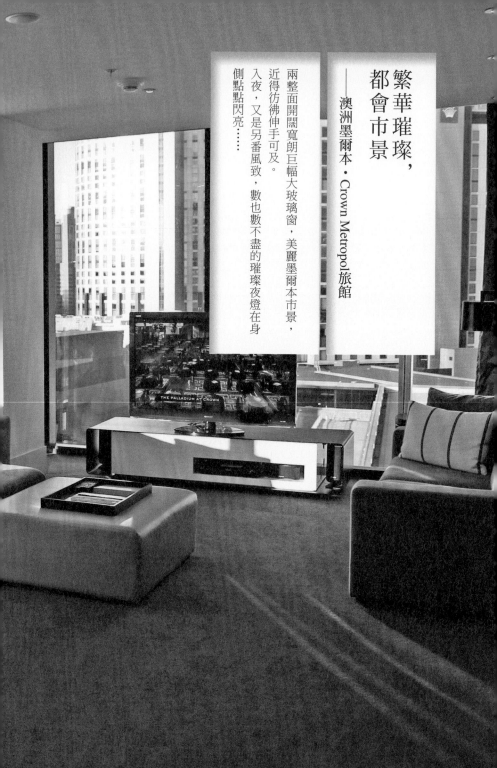

繁華璀璨，
都會市景
——澳洲墨爾本・Crown Metropol旅館

兩整面開闊寬朗巨幅大玻璃窗，美麗墨爾本市景，
近得彷彿伸手可及。
入夜，又是另番風致，數也數不盡的璀璨夜燈在身
側點點閃亮……

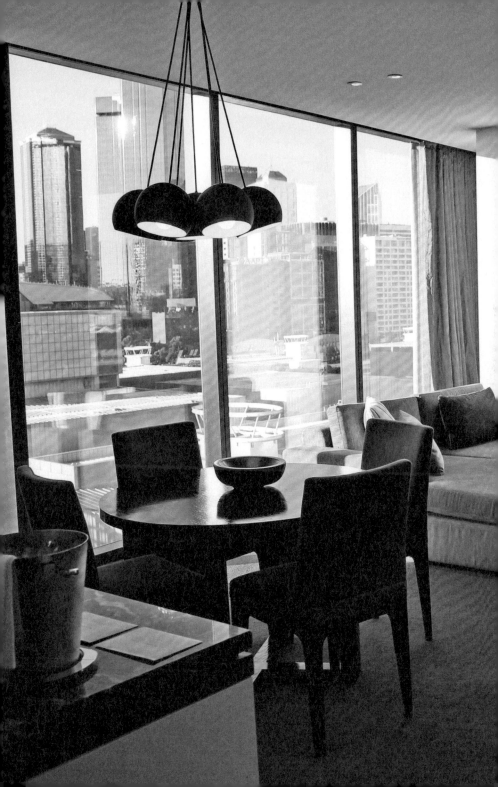

說

到旅館窗景，雖說向來最留戀著迷是藍天藍海、群巒疊翠、綠意成林等自然美景，然偶爾換換頻道，都會繁華市景也自有不同滋味。

比方二〇一一年三月，我的長程澳洲之旅，來到公認最具歐洲藝文氣息的大城墨爾本，這趟，我們選擇入住的是Crown集團的Crown Metropol旅館。

Crown集團在墨爾本市中心勢力龐大，一整區雄據亞拉河南岸，包含賭場、購物中心、會議展覽中心、三家旅館以及數量驚人的餐廳酒吧ＳＰＡ精品店等遊樂設施，自成一完整的休閒娛樂世界。

其中，二〇一〇年四月方嶄新落成的Crown Metropol是剛加入行列的新兵，走摩登設計路線；早在開幕之初，從各相關旅遊報導照片上看，已覺不俗。

當日，旅館為我們安排的是名為Loft的套房──真是，好美麗的房間哪！一進門，我們剎那忍不住驚呼。

面積極大極寬敞，雖分為客餐廳、臥室、浴室三個區塊，隔間與劃分上卻極巧妙；適度的留空輔以隱入牆間的門扇與鏡牆，創造出大開大闔的通透感，非常舒坦。

陳設布置則在奢華中流露簡雅的時髦感；一任現代主義直正線條，細節與材質十分

精緻，細細撫觸端詳便可覺察其不凡氣韻。

尤其最心折是，兩整面開闊寬朗巨幅大玻璃窗：高高聳立的玻璃帷幕大樓、造型各見其趣的展覽館與設計中心、靜靜流向遠方的亞拉河與彎彎跨立兩岸的一座座橋樑……美麗墨爾本市景，就這麼近得彷彿伸手可及。入夜，又是另番風致，數也數不盡的璀璨夜燈在身側點點閃亮……

令近年來隨年歲增長遂越發畏怕都會獨愛鄉郊的我，仍舊不禁為此好景深深入迷了。

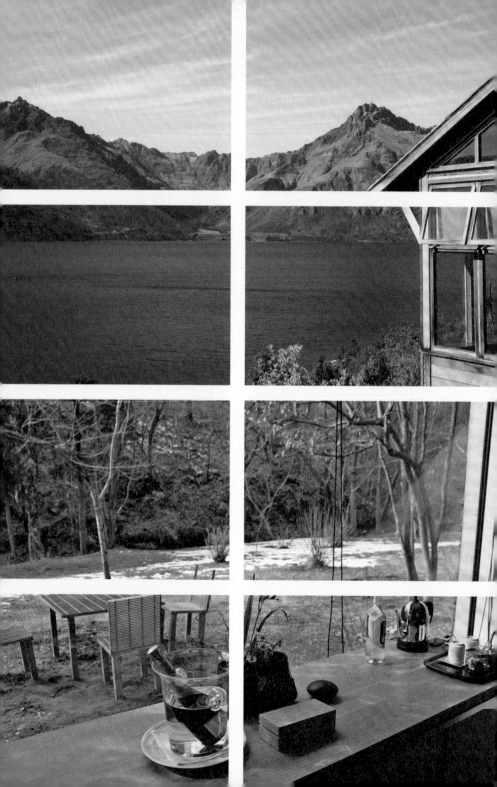

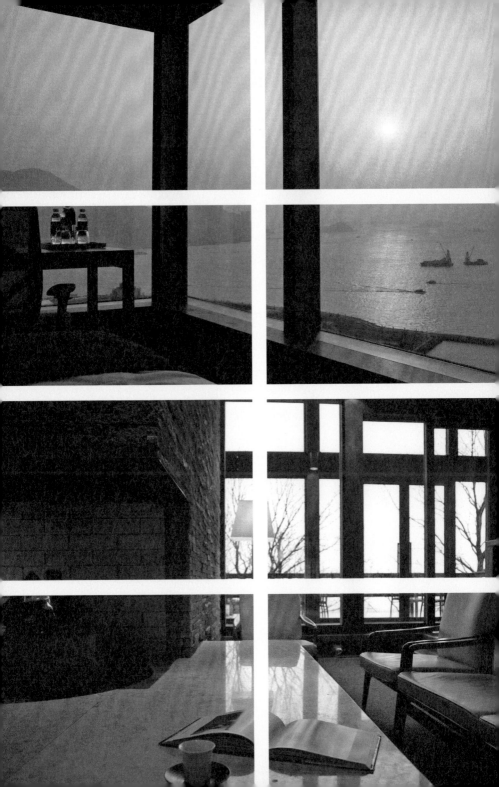

閒情，靜觀

Part.
3

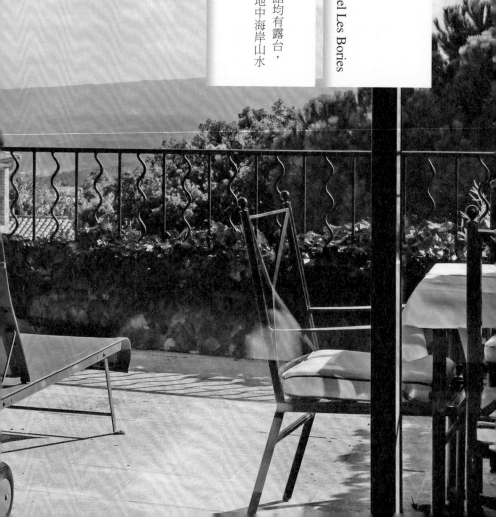

普羅旺斯，
我的露台之窗

——法國普羅旺斯‧Gordes‧Hotel Les Bories

從蔚藍海岸到普羅旺斯，沿途入住旅館均有露台，一致能攬它一整幅朗朗藍天以及醉人地中海岸山水勝景，簡直夢寐成真一樣驚喜。

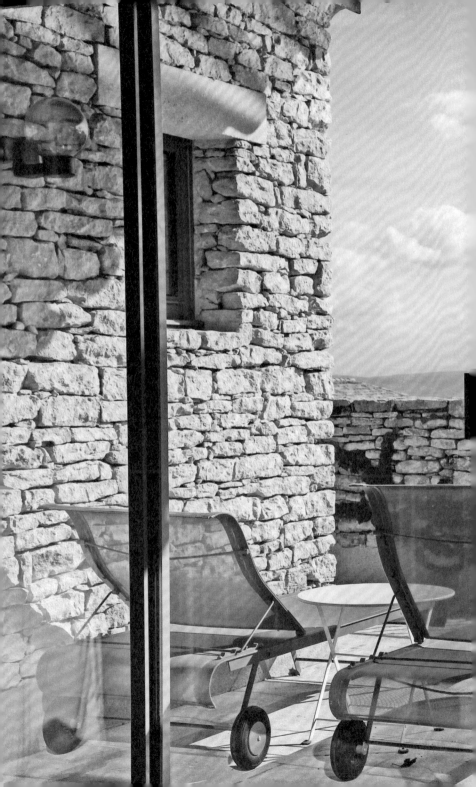

一直以來，我對「露台」始終有著異常的著迷與嚮往。

也許是久居城市的關係吧！得能開開闊闊擁有獨屬於自己的一片天，光想都覺奢侈。

然畢竟自小到大總也沒這能力與機運真正擁有一方自家私有的露台；因此，每逢出外旅行尋覓旅宿之際，若見客房能有露台，總是頓然好感度倍增、歡喜不已。

而二○一○年十月底一趟南法之旅，從蔚藍海岸行到普羅旺斯，沿途入住多家旅館。想是普羅旺斯此處之傳統房舍風格所致，竟屢屢和露台幸運相遇。露台大小、形式各有不一，但一致均能攬它一整幅朗朗藍天以及醉人地中海岸山水勝景，簡直夢寐成真一樣驚喜。

可惜畢竟深秋來訪，天氣已轉寒涼，並非得能盡興徜徉於露台上痛快看書曬太陽吃早餐喝午茶的季節；白白浪費了每一露台均貼心配備的舒服長椅或餐桌，每每稍坐片刻便不得不抖索著縮回房內，十分扼腕。

尤其人到普羅旺斯Luberon山區，五天盤桓時間，落腳的是素以「法國最美麗小鎮」與「天空之城」等稱呼聞名的Gordes景區內口碑極佳的旅館Hotel Les Bories。check in

停當，一推開房門……

太棒了！又是露台。不僅面積宏大、餐桌躺椅俱全，且居高臨下視野遼闊，一旁還有此區最傳統常見的一整面疊砌石牆當點綴，美麗非常。

遺憾是這幾日不只秋涼，還刮起了赫赫有名的Mistral季節風，氣溫陡降至零度；怕冷的我，懾於這凜冽刺骨之呼呼烈風，怎麼樣也鼓不起勇氣上露台。

好在陽光與藍天依舊晴媚耀眼……沒奈何，就把露台當窗景賞吧！我與另一半相對苦笑。

雖只遠觀，仍覺悠然。成為我的客途露台記憶裡，極是難忘的一章。

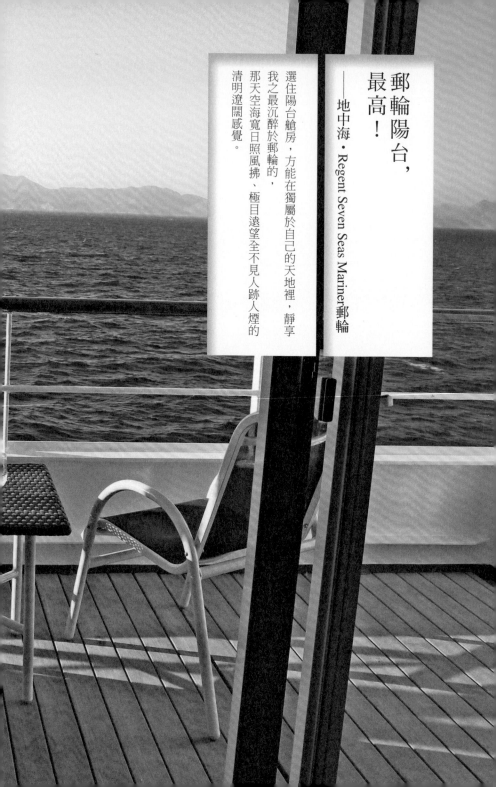

郵輪陽台，最高！

—— 地中海‧Regent Seven Seas Mariner郵輪

選住陽台艙房，方能在獨屬於自己的天地裡，靜享我之最沉醉於郵輪的，那天空海寬日照風拂、極目遠望全不見人跡人煙的清明遼闊感覺。

生性愛靜、愛海、愛旅行。所以難怪，郵輪旅行，自然而然成為所有旅行項目裡，最令我留戀的摯愛。

海上航行樂趣多樣，各見風情特色的停靠港口、從早到晚任人放懷享用的餐飲、五花八門的設施與活動與演出……宜動宜靜，由著你將時間填得滿滿，徜徉其中樂不思歸。

然說來有趣是，我之最是鍾情難忘處，卻全不是以上這些項目。而是，房裡的這一方陽台。

沒錯。對我來說，搭乘郵輪，定非選住陽台艙房不可！

在此，方能在獨屬於自己的天地裡，靜享我之最沉醉於郵輪的，那天空海寬日照風拂、極目遠望全不見人跡人煙的清明遼闊感覺。

而幾年下來確實也經歷了不少好陽台。有的小巧有的宏大，都讓我一樣著迷難忘。

回味起來，目前最得我心者，當屬二〇一一年六月搭乘的Regent Seven Seas集團旗下Mariner號之Penthouse Suite的陽台。

此種客房雖只屬船上中間等級、也非我住過之最頂級房型，然較一般基本房型左右要來得更寬些二，遂而陽台面積也更敞朗。即使人不在陽台上，從房內任一角落往外望，無邊無際海天一色隨時大片大片奢侈映入眼簾，很是舒適。

尤其六月末入夏時分，所航行的地中海、愛琴海域天氣大好，陽光與天空亮得藍得無法逼視，照得海面上隨時閃著如鏡般璀璨華光。每一瞬每一望，心中都滿漲著幾乎要慌張起來一樣的、不敢置信的幸福感。

讓我幾乎捨不得外出，上岸觀光之外，不貪戀豐富的設施，也不太參加活動，大多數時間，情願全賴在陽台椅上看海看書，快活非常。

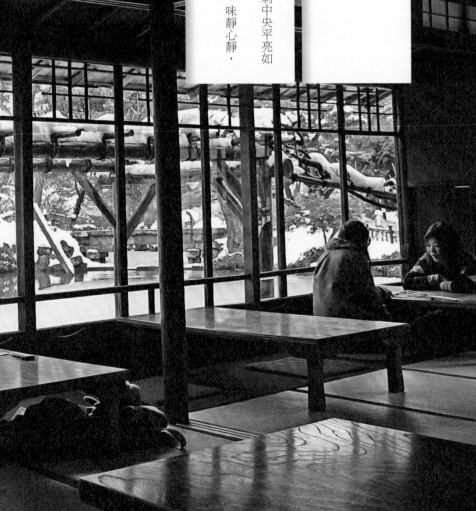

水光雪影，
冬裡時光

——日本金澤・兼六園三芳庵

此刻，雪意深濃，池水半已結凍，只剩中央平亮如鏡，與雪交相映，一片凝白。

吃著「瓢 弁當」，佐以窗外水光雪影，味靜心靜，是無比奢華的，冬裡時光。

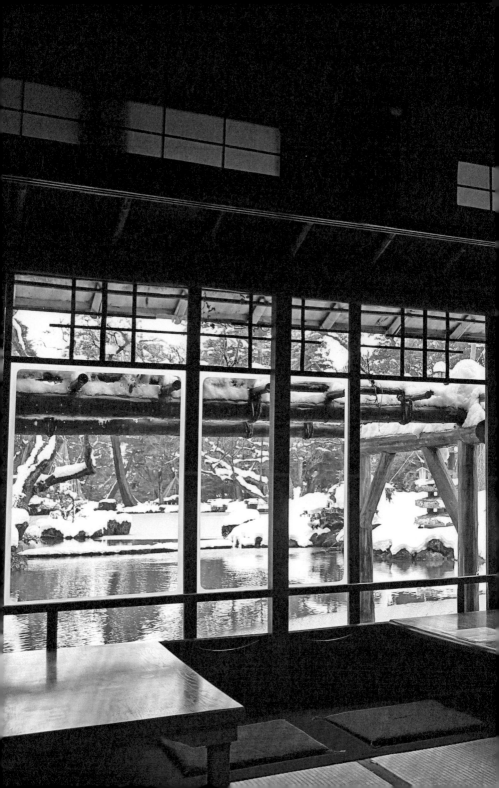

日前，一夕夜雨，頓然覺得秋涼漸深了。讓我一時醒覺，時間過得飛快，一眨眼，秋後冬來，雪季又將近了哪！遂忍不住開始有些蠢蠢欲動⋯今年，又該上哪兒賞雪去呢？

回想二〇一二年一月，春節連假期間，一年一度尋雪時分，去的是能登半島的金澤和山代溫泉區。著名雪鄉地方，果然一點不負所望，三日夜時間落雪不停，無論走到哪兒都是遍地銀白，美麗非常。

特別來到名列日本三大名園之一的金澤兼六園，天緣湊巧，大雪如暴雨般嘩嘩而下，打得傘上枝葉上屋頂上灑豆般叮叮咚咚作響，園林、庭閣、湖塘全沒了顏色，白茫茫共著蒼灰；聞名遐邇的「雪吊唐崎松」（為不讓厚雪壓垮老松，遂以細繩將樹密密繫起，是兼六園的著名冬景）枝枒上全覆滿了團團雪堆，壯絕唯美景致，讓人剎那全忘了寒凍，佇立此中，震撼震懾久久無言。

過了好一陣，突覺腹中飢鳴如雷，這才發現已是午餐時間，又冷又餓，卻仍捨不得離開，遂移步來到園中餐廳三芳庵用餐。

午膳在也是園中名景之一的「瓢池」畔一幢古樸小巧延伸池上的水亭中供應。

推門入內，一股熱氣撲面而來，屋內煤油爐燒得火旺，暖烘烘非常舒服。室內陳設古樸，一連排長窗，將瓢池風景悉數攬入。

此刻，雪意依然深濃，池水半已結凍，只剩中央平亮如鏡，與雪交相映，一片凝白。

點的是「瓢 弁當」，幾樣當地小菜配上白飯和味噌湯，簡簡單單卻很有味道。佐著窗外的水光雪影，味靜心靜，是無比奢華的，冬裡時光。

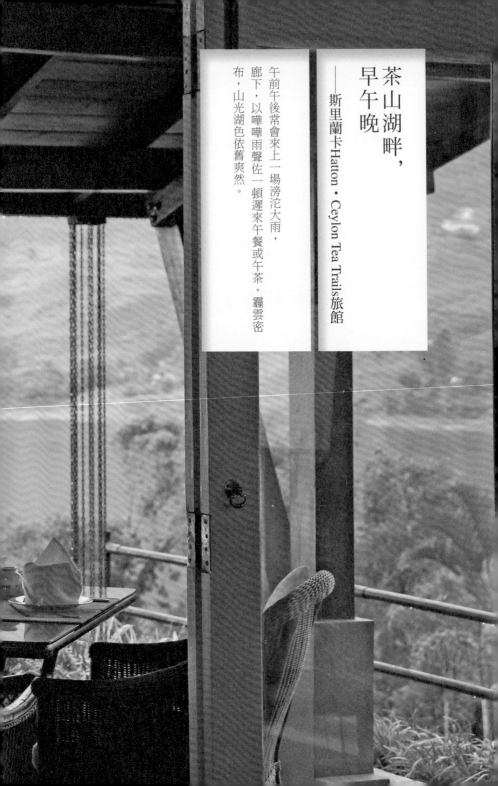

茶山湖畔，
早午晚

──斯里蘭卡Hatton‧Ceylon Tea Trails旅館

午前午後常會來上一場滂沱大雨，
廊下，以嘩嘩雨聲佐一頓遲來午餐或午茶。霾雲密
布，山光湖色依舊爽然。

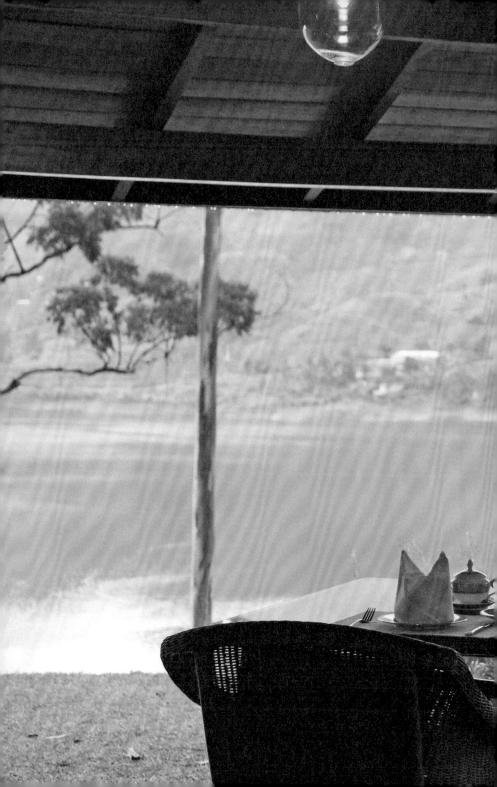

從斯里蘭卡歸來已有一年多，然茶區裡的一山山濃綠，至今仍深深刻鏤腦中、心中。特別是下榻處Ceylon Tea Trails那整片整片映照湖上的如洗茶園風光。

Ceylon Tea Trails位在中部中高海拔茶區Hatton一帶，是由當地大名鼎鼎紅茶品牌Dilmah所經營的頂級旅宿，在茶界與旅館圈均頗有名氣。

旅館共擁有四幢獨立的bungalow：Castlereagh、Summerville以及Norwood和Tientsin，各自座落於山間水湄處，屋舍落成年代則在一八九○到一九三九年間，雍容典雅殖民時期建築，風格各擅勝場。

我們選擇入住的是Summerville，喜歡它相對僻靜的位置且僅只四個房間的小巧規格，尤其緊鄰湖畔，景致格外優美。

那陣子，因採訪任務在身，白天幾乎都在周邊區域各茶園茶廠間跑，山路多艱，難免奔波勞頓。然最慶幸是好在落腳於此，遂仍能在忙碌旅程中多有了些許悠然安適閒情。

我最喜愛的地方是客廳外的長廊，一整排正面朝湖以及近處的茵茵綠草坡與周遭環抱的翠山碧林山村茶樹成畦。山間氣候涼爽，正宜戶外用餐，早午晚三餐與正統英

式下午茶都安排在這兒享用。

最迷人是早餐時光，金黃晨曦裡，輕紗般的曉霧一道道在湖面上半山間穿飄，清逸靈秀，宛如仙境一樣。

午前午後，不可避免地常會來上一場滂沱大雨，阻斷了旅路擾亂了行程，讓人不得不甘心早早回此，廊下，以嘩嘩雨聲佐一頓遲來午餐或午茶。霾雲密布，山光湖色依舊爽然。

晚餐，雨稍歇，四周已盡黑透，桌上燭燄共著一旁暖爐熱火和對岸村落裡的幽微燈光，徐徐晚風吹來蟲鳴依稀，那怡然的靜謐，猶然刻骨難忘。

那一山那一池，
懾人的綠

——台灣新店・馥蘭朵烏來旅館

好綠好綠的一整壁茂林蓊鬱青山，以及一汪翠碧如鏡水景。

看著，便覺此心彷彿被洗滌了一樣，漸漸沉靜。

寫作旅館多年，所寫絕大多數都是國外的旅館，遂總常有人問我，台灣呢？台灣你喜歡哪家旅館？

尤其後來出了第二本旅館書《隱居‧在旅館》後，問題更進一步變成：「那麼在台灣，你上哪兒『隱居』？」

是的，我的口袋裡，確實揣了幾家我的「隱居旅館」。地點多半不遠，近在台北城郊；每每工作上勞頓與壓力累積太過，心念一動，常就這麼立即啟程，住入旅館。

而細細數來，讓我多年來一訪再訪、從不厭膩者，位在新店烏來山區的馥蘭朵烏來是其中一家。

喜歡馥蘭朵烏來，除了它小小巧巧、僅只二十三客房數、完全符合我的隱居標準的規模，以及簡約雅緻的設計、細膩體貼的服務與始終維持一定水準的食物。

而那一窗寧謐絕美窗景，更是讓我屢屢到訪的最大原因。

我通常指定樓層較低、座向面溪的山水客房，特別是浴室擁有兩面大窗的No.201，大小適中動線配置舒適景致優美，是我的最愛。

我習慣在午后抵達，接下來，直到第二日中午退房時間前，除了晚、早兩頓飯上餐廳享用之外，其餘時間便完全不再外出。一整天，光是懶在房內大窗旁沙發上，讀書、發呆，同時抬頭靜看，窗外風景。

綠。好綠好綠的一整壁茂林蓊鬱青山，以及一汪翠碧如鏡水景。看著，便覺此心彷彿被洗滌了一樣，漸漸沉靜。

一日夜過去，出得旅館，得了新的力氣，再回到既有軌道繼續努力。

畢卡索,
蔚藍之窗

—— 法國Antibes‧畢卡索美術館

畢卡索從窗裡一眼望見那海天一色的逼人亮藍，竟決定就此落腳安居；一年期間，靈思如泉湧，激發出數量豐沛的作品。

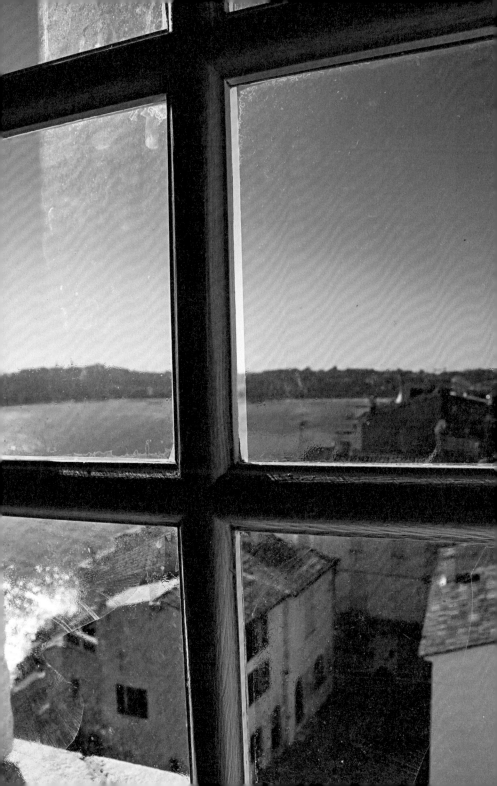

旅行之際，我特別喜歡「看房子」。總是渴望著能實際走入一處住宅居所，實地感受當地人們的生活樣貌、方式與內容。

尤其愛看創作者、不管是藝術家或作家或建築師設計家的舊宅故居，從他們所留下的生活點滴軌跡，彷彿悄悄貼近、窺見他的創作脈絡與靈感源泉。

而二○一○年的南法之旅，自古至今無數藝術家的始終鍾愛之地，果然就讓我盡情走訪了好多名人故居，撫今追昔，感懷不已。

其中一站來到Antibes。這緊鄰著海港、海崖與海灘的美麗普羅旺斯小城。很難得地竟沒有沾染太多觀光氣息，古意悠悠的寧謐街道與城牆、僻靜的海灘，和熙來攘往繽紛豐富的菜市場相映成趣，陶醉不已。

我們來到了位在海邊城牆邊上、曾是畢卡索停留住居處的畢卡索美術館。此處原是一座城堡，一九四六年，這位畫壇巨匠帶著正熱戀中的情人Gilot來到這兒，因堡主盛情邀約而住下。

據說當時，畢卡索從窗裡一眼望見那海天一色的逼人亮藍，竟決定就此落腳安居；一年期間，靈思如泉湧，激發出數量豐沛的作品；後來大多數捐給Antibes，成為小

鎮的無價寶藏。

我們樓上樓下走了一圈、遍覽館藏後；最終，停駐窗前朝外凝望：

這是，同樣的海、同樣的天、同樣的藍、同樣的小城風光、同樣的礫石灰沙灘。

而今，數十年悠悠而過，清逸秀麗似未改，同樣讓人驚豔心折。於是分外深刻領會慨嘆，剛剛所見畫裡那彷彿聽得到樂音一樣的喜悅與歡愉，都來自何方。

讓人恨不得也能如畢卡索一樣，就此長留，不忍離開。

峇里，田園之窗

——印尼峇里島・Villa Shalimar

別墅正面開闊海景，每一客房都擁有至少兩到三面落地玻璃窗，景觀頗佳。然最引我凝神矚目的，是旁側與後方環繞的、時值收割前夕的金黃稻田。

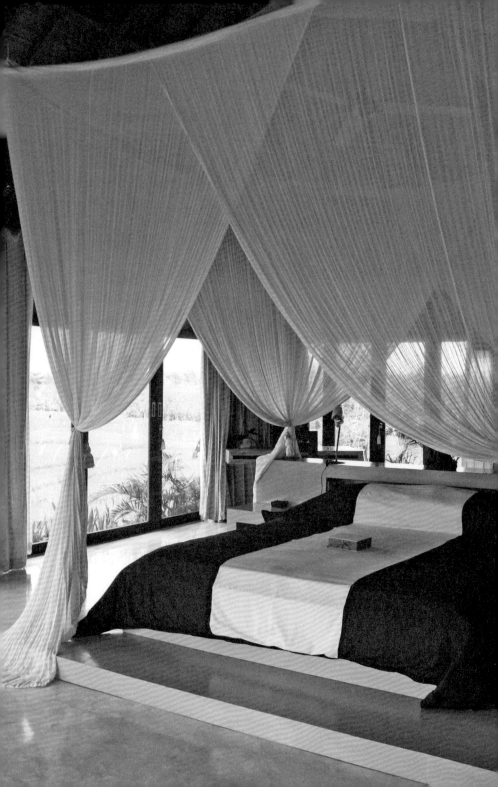

近年來，每每聽到、想及峇里島，心緒情愫總是十分複雜。

曾經愛極這個南太平洋上無比蔥翠純淨、卻蘊藏著極深文化內涵的美麗小島。還記得十數年前初邂逅之際，遊人還不算多，島上風貌依然樸實；即使首善之地烏布，隨意鑽入任一條小巷，沒幾步，便已置身綠意滿滿田園間，非常舒服。

只可惜那之後，全世界遊客的熱烈喜愛與關注，卻讓這島一點一點失去了過往的寧靜：街道擠滿了人潮和遊覽車，梯田和熱帶茂林逐步失去蹤跡，餐廳、藝品店、SPA中心、旅館插針一樣密密麻麻盤踞了整個山谷、整片田野……。

心痛之餘，幾次重返，都刻意往偏僻偏遠處走，不願再踏足舊地，以免觸景傷情。

即連家人團聚旅行，所租住的別墅也遠遠避開熱門地段，選了西部Pantai Seseh濱海區，得在田間小徑上曲折繞行好長一段方能抵達，果然寧謐。

別墅正面望海，尤其因設計得宜，每一客房都擁有至少兩面到三面大幅落地玻璃窗，景觀頗佳。

然住下之後卻漸漸發現，最引我時時凝神矚目的竟非前方開開闊闊海景，而是旁側與後方環繞的稻田。

時值收割前夕，禾梗苗直翠長，如洗碧綠間點綴著一串串金黃稻穗，煞是好看。

雖說為了防鳥群吃空稻穀，老派做法，田裡四處不僅旗旛飄飄，且還掛滿了農家以金屬鍋盆克難自製的驚鳥裝置，鎮日咚咚叮叮噹噹哐哐大聲小聲響個不停，多少有些煩擾。然因著整個兒勾起了當年與此地初相識時的美好回憶，遂依然入迷。

只嘆是，觀光勢力仍舊不斷蔓延蠶食中，這美景，又能耐得幾時？

巴黎，閣樓裡的幽光

——法國巴黎某旅館

雖是頂層閣樓房間，只得窄細一道長窗，深冬午后陰霾微雨天氣裡，透進灰暖的光。然安坐窗畔，仍漸生出幾分彷彿幽居巴黎城市角落的靜謐，是偶得的，異地悠然時光。

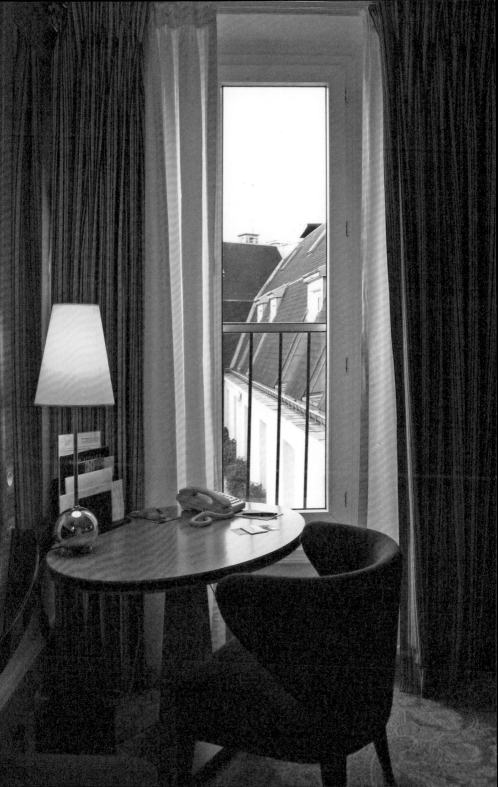

我常說，在歐洲旅行，入住歷史悠久古老建築改建而成的旅館，如果沒有刻意指定頂級房型，客房之高下好壞，多多少少總靠點運氣。

若運氣不佳，分得高樓層甚至閣樓房間，無電梯年代之僕傭住處，往往樓低窗小光線陰暗，說真的很難體面寬敞。

而過往經驗，出差開會或採訪旅行，為撙節旅費所選的特價方案，很容易就會入住這類客房。但因工作之旅難免早出晚歸，待在房內時間不多，能有張舒服的床和浴缸相對更重要，遂也覺這樣剛剛恰好。

比方有一年隻身赴法國採訪，由於隔日便要往南下鄉，間中一夜在巴黎停留，邀訪單位代為安排了暫時過夜的旅館。

初抵達時略有些意外，不僅建築外觀與大廳極是豪華氣派，且位置就在城中心，拉法葉百貨、歌劇院、Vendôme廣場、瑪德蓮廣場全在步行可達距離，是過往每到巴黎總習慣盡量省下住宿費好能盡情大啖各類美食的我極少落腳的高貴精華區域。

果不其然，又是小巧低矮頂層閣樓房間，整房裡只得窄細一道長窗，方位面對中櫃檯check in領了鑰匙，一看房號，心上有數，這下又得往高處走了。

庭，深冬午后陰霾微雨天氣裡，透進灰曖的光。

但也好在夠高，仍能攬有一片無遮無蔽天空，中庭視野雖略微封閉，但房舍修葺得十分雅整齊，每一窗台上都栽了綠葉紅花，居高俯瞰，仍然宜人。

採訪旅程開始前的一夕空檔，安坐窗畔，漸漸生出幾分仿佛幽居巴黎城市角落的靜謐，是偶得的，異地悠然時光。

155

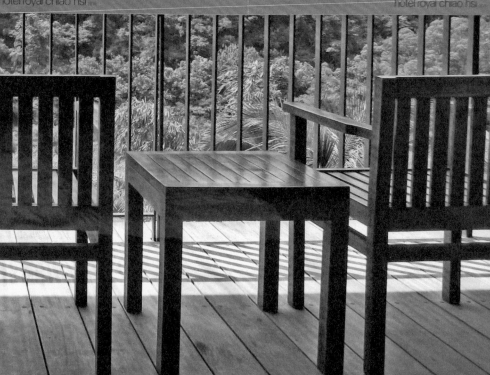

一山，
綠油油的靜
——台灣宜蘭‧礁溪老爺酒店

天氣和暖時節，推開窗，透著森林氣味的涼風習習而入，細聽，風裡還夾著山腳下溪澗裡傳來的潺潺水聲，真箇無限舒爽。

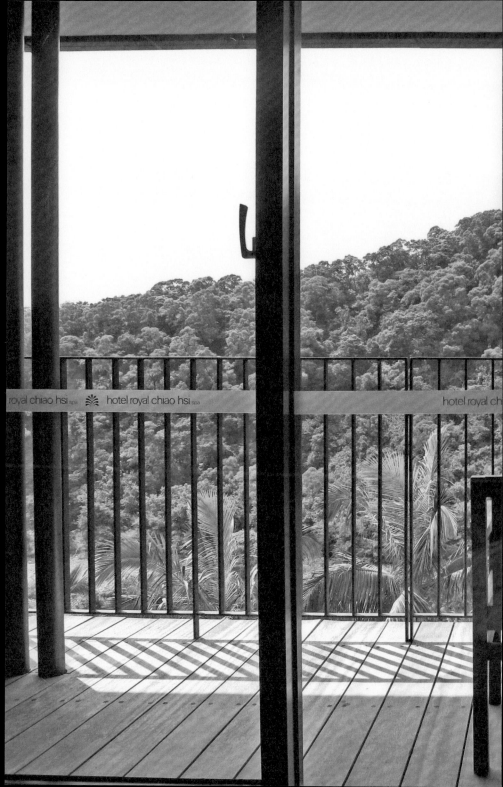

之前說過，由於多年旅遊寫作常以國外旅館為重，總有人問我，莫非台灣全無合心合意旅館？

非也非也！不但有，且有幾家更是多年來一住再住，是我每每疲憊壓力累積太過時的最佳療癒之所。

以北台灣而言，除了前述的新店「馥蘭朵烏來」，宜蘭的「礁溪老爺酒店」也是其一。

以規模論，擁有一百九十八間客房的礁溪老爺，對於向來喜愛小而美旅宿的我而言其實有些太大。再加上走的是親子路線，公共區域總是熱熱鬧鬧，照理更不對我的胃口。

然而早從二○○五年初開幕之際首度因好奇入住，竟就這麼喜歡上了，一路鍾情到如今。

原因頗多。遠離鬧區遂格外清幽的地理環境，軟硬體規畫與服務的專業用心處處到位之外，最得我心者，還在於極其合理舒適妥貼的客房。

不僅風格簡約優雅，格局動線合理流暢、大小節細膩貼心，尤其純和風路線的衛浴

設計：淋浴與泉池一體且還有獨立的入廁空間，完全合乎向來對此區極端挑剔敏感的我的標準。

我最喜歡的房型，非是一般最熱門搶手，日望平野夜賞燈景、視野開闊的蘭陽平原景觀房，而是南側的和室山景房。

只為，這一窗乾乾淨淨單單純純的綠與舒舒服服大陽台。

特別天氣和暖時節，推開窗，透著森林氣味的涼風習習而入，細聽，風裡還夾著山腳下溪澗裡傳來的潺潺水聲，真箇無限舒爽。

我總習慣在午后來到，一進門，不勞房務人員幫忙，從櫃裡自己取出床墊枕頭棉被，緊靠窗邊榻榻米上鋪好睡褥，風聲裡綠意中痛快先睡一覺，醒後再喝茶、泡湯、等吃晚餐。

是難得的，忙碌緊湊生活中一夕靜靜偷閒時光。

夜睡
下龍灣
——越南下龍灣‧INDOCHINA

懶躺臥房床上窗畔，泡杯茶拿本書，靜望窗外舉世
聞名的下龍灣勝景，
海中小島、鐘乳石洞、水上村莊，隨船行一幕幕精
采滑入眼簾，那況味，真是無與倫比。

已經成為一年一度必不可少的例行活動了！每年逢上春節，我和娘家婆家老中青幼好幾家人，全都會熱熱鬧鬧結伴出國團聚旅行。

而因為旅行也是我和另一半平素重要工作內容之一，所以理所當然，行程計劃、規劃統籌任務遂自然而然落在我們肩上。

由於陣容浩大、且為求旅行品質和自由度所以不傾向湊團，再加上十幾個人大家各有不同旅行經驗經歷，這籌劃任務難度委實頗高。故此，幾乎年年從六七月就得開始著手，務求次次辦得有特色，以能闔家滿意、盡興而歸。

而二〇一〇年這趟可算其中頗特別的一回。這年，由於工作忙碌太過起步稍晚，幾個目標遊點機票均已告罄，慌亂中和經營旅行社的朋友求救，好不容易才搶得一批越南河內機位。

想想河內的中國新年氣氛向來濃郁，且家人多數都還沒遊過下龍灣，自己也很想試試近幾年十分熱門、被台灣旅行業者暱稱為「海上villa」的過夜遊船，遂加緊動作安排停當開開心心出發。

由於預算考量，我們搭的是中間等級的INDOCHINA遊船，雖稱不上豪華，但空間

設備仍可稱舒適。尤其能夠兩天一夜時間，悠悠閒閒不疾不徐，在壯美至極的下龍灣區沿途悠然遊逛賞景，更讓人萬分期待。

只可惜人算不如天算，深冬季節天候變化無常，竟不巧逢上冷鋒來襲，氣溫寒颼颼瞬即陡降之外，還鎮日飄著綿綿細雨，整個景區全籠罩在濛濛霧裡……

然天公雖不作美，船上慢遊仍別有另番悠然閒情，尤其能夠懶躺在自己的臥房床上窗畔，泡杯茶拿本書，靜望窗外舉世聞名的下龍灣勝景——各有奇趣之海中小島、鐘乳石洞、水上村莊，就這麼隨船的緩緩前行一幕幕精采滑入眼簾，那況味，真是無與倫比。

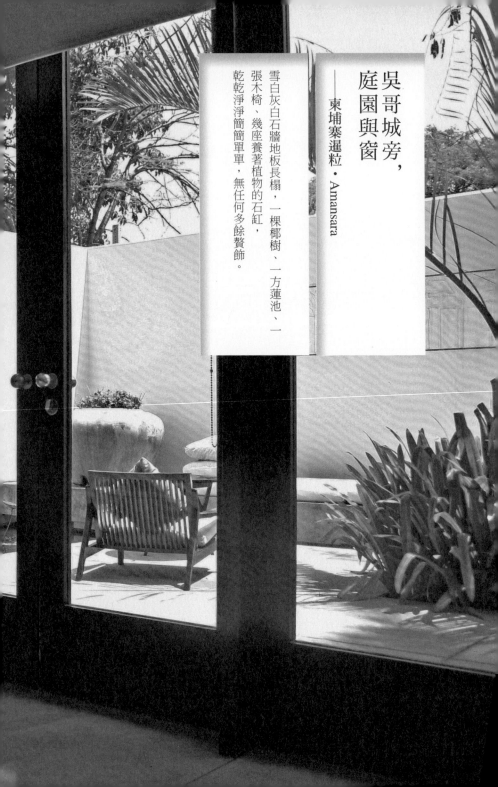

吳哥城旁，
庭園與窗

——柬埔寨暹粒・Amansara

雪白灰白石牆地板長榻，一棵椰樹、一方蓮池、一
張木椅、幾座養著植物的石缸，
乾乾淨淨簡簡單單，無任何多餘贅飾。

曾經說過，我之挑旅館選房間，能否擁有一扇視野遼闊、可以看山看海的絕景之窗，常是首要關鍵條件。

因此，自然而然地，缺乏此類特質的旅館或房間，比方窗戶面向中庭或庭園，視野不夠寬朗高遠，很容易便會被我排除在選單之外，等閒不輕易考慮。

然這麼多年來，漸漸偶爾也會出現些例外。比方柬埔寨吳哥景區旁暹粒城內的Amansara便是其一。

雖說自認身屬Aman Junkies（Aman Resorts旅館集團上癮者）一員，然不否認當初落腳此處，主要還是為了就近造訪名列世界重要文化遺產的一眾吳哥遺跡而來，旅館本身並非第一目的。

原因便在於，和大多數坐擁天成美景的其他Aman Resorts不同，規模上偏向小品的Amansara，雖說建築本體原為昔年Norodom Sihanouk國王的渡假別墅，身世顯赫；然畢竟也只是市區的一座宅院，四圍高牆環繞；特別是客房，主窗一律各自面向一方面積不大的私有庭園，幾乎全無任何外在景觀可言。

但出乎意料是，真正進住以後，卻是愈來愈生出許多好感來。

這庭園、這窗、這景，好靜。

雪白灰白石牆地板長榻，一棵椰樹、一方蓮池、一張木椅、幾口養著植物的石缸，乾乾淨淨簡簡單單，無任何多餘贅飾。

最有趣是窗畔陳設的也非Aman Resorts系列一貫習見的長椅或長榻，而是一池浴缸。

每天，一整日遊覽下來，被無數鬼斧神工壯闊瑰麗太過的神殿城垣史蹟不知震懾驚奇多少次後回到這房裡，浴缸裡已然無比貼心地先注滿了水、水面上漂盪著一朵一朵清芬淨白的蓮花。

沉入浴缸，轉頭忘向這全然內向、所見唯獨庭園與漸暗天光的窗，很奇妙地，心慢慢靜了、定了，方才景區裡承載而來的、也許太豐盛太沉重的一些什麼，就這麼悄悄，消逝無蹤……

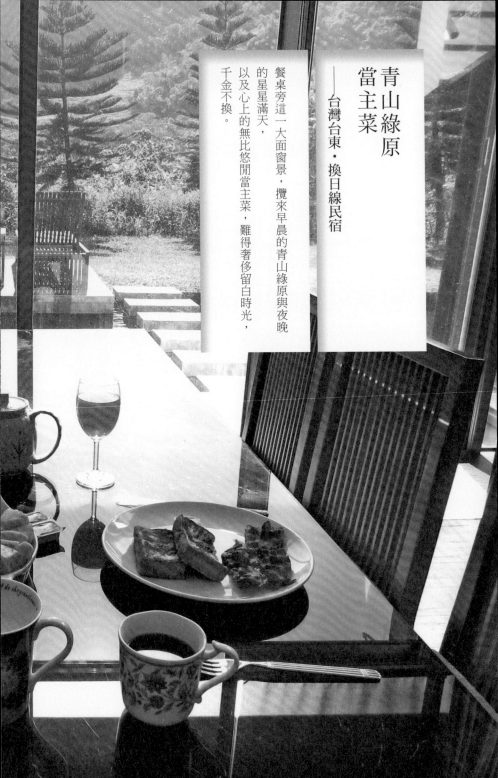

青山綠原
當主菜

——台灣台東・換日線民宿

餐桌旁這一大面窗景，攬來早晨的青山綠原與夜晚的星星滿天，以及心上的無比悠閒當主菜，難得奢侈留白時光，千金不換。

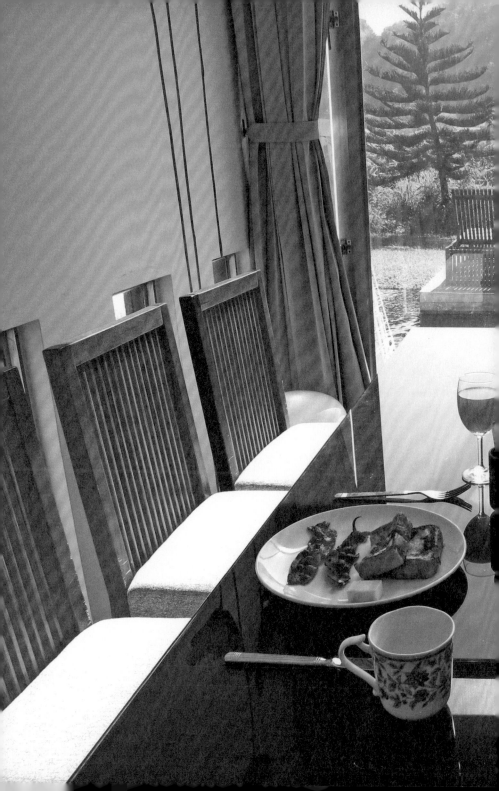

雖說走過世界各地無數地方，然於我而言，最自在親切的旅行地，仍是台灣。

尤其喜愛城市以外的小村小鎮，有別於熱鬧繁華都會的淳樸踏實，更貼近台灣傳統與自然面貌，總讓我有一種扎扎實實立足於真實台灣土地上的安頓情感。

而台東，則是我格外偏愛的地方。行旅台東的機率不算頻繁，然每回造訪都無比感動心悅，幾乎捨不得離去。

台東，真美！——我們總是忍不住，一次又一次喟嘆。

並非那種奇山異水鬼斧神工絕景式的恢宏壯闊，而是遠遠離了西部北部塵囂後，那彷彿獨立世外的純淨：

美麗天成的山景、蓊鬱蔥翠的林野、平曠純樸的田園、秀麗寧謐海岸風光；還有不管身在何處，隨時隨地極目四望，都是房舍人煙俱稀、大片大片一望無際天寬地闊綠意朗朗，對久困水泥叢林中的我們來說，真有說不出的舒坦。

而二○一二年九月，趁著早秋落山風來遊人稀少時節，我們又去了台東。

這趟，刻意選的是稍稍遠離熱門景點、深山小村紅葉部落附近整棟出租的民宿換日

綠Life Villa。

民宿設計簡潔優雅，還附設有完備的廚房，十分符合只想靜靜安憩且喜歡自己打理食物的我們的喜好。

兩日夜時間，我們大多數待在民宿裡，直到近中午時間才開車外出；附近山間海邊漫無目的閒晃後，再採買點當地食材回來做飯。

渡假時分不想勞累，早餐晚餐都刻意煮得簡單。但光是餐桌旁的這一大面窗景，攬來早晨的青山綠原與夜晚的星星滿天、以及心上的無比悠閒當主菜，難得奢侈留白時光，千金不換。

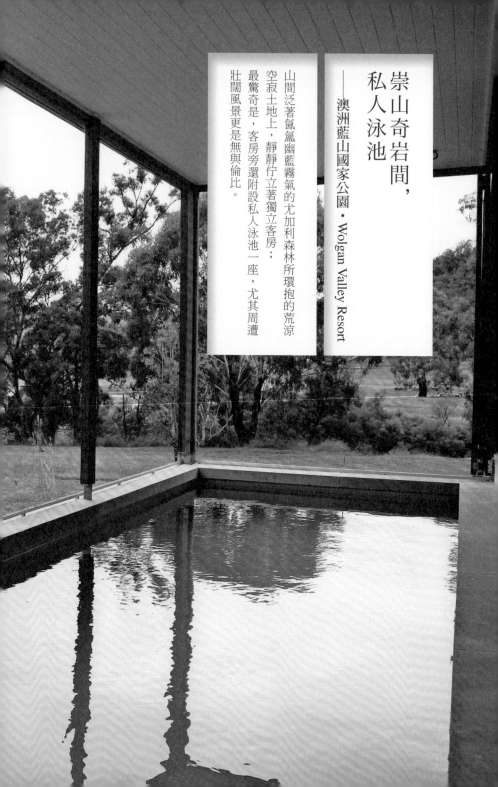

崇山奇岩間，
私人泳池

——澳洲藍山國家公園·Wolgan Valley Resort

山間泛著氤氳幽藍霧氣的尤加利森林所環抱的荒涼空寂土地上，靜靜佇立著獨立客房；最驚奇是，客房旁還附設私人泳池一座，尤其周遭壯闊風景更是無與倫比。

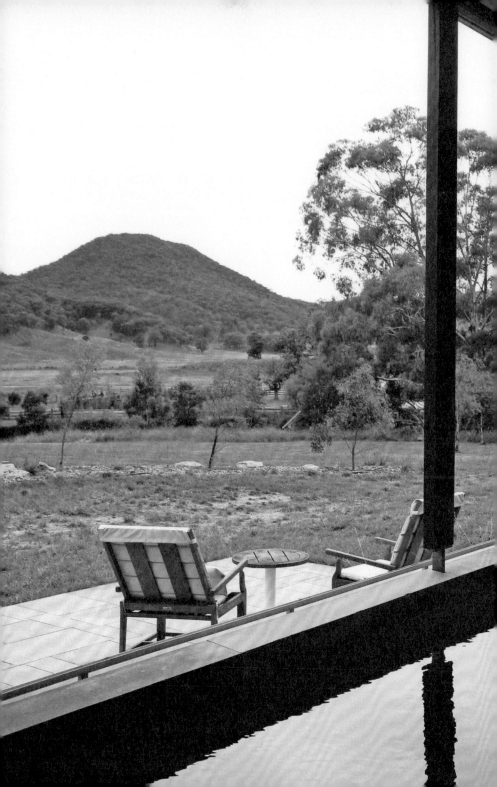

若論旅館客房裡，哪種設施會讓住客格外萌生唯我獨享的尊寵與奢華，我想，私人泳池應可算其一。

不僅可以完全不與人擠、不受打擾，單獨坐擁一池淨水波光；若區隔迴護得當，還能不著一物，盡情享受無羈無束的裸泳樂趣，那況味，叫人怎能不上癮？

所以早期，我也曾萬分戀慕著私人泳池，甚至一度列為選擇島嶼或海邊渡假旅館的必備要件。

即使近年來對開開闊闊、充滿原始自然感的海灘更是偏愛，不再拘泥非得私人泳池不可；但每想起過往曾經體驗的這許多美麗私人泳池，那全然的隱私與自在靜謐，依然沉醉難忘。

而眾多經歷裡，位在澳洲新南威爾斯的Wolgan Valley Resort應可算其中極特別的一回。

事實上，Wolgan Valley Resort本身之存在便已極是傳奇：雖位在大藍山國家公園景區，位置卻極偏遠僻靜，該區特有的、各見巍峨詭譎形狀的奇岩山景，以及山間泛著氤氳幽藍霧氣的尤加利森林所環抱的一整片荒涼空寂土地上，靜靜佇立著四十棟

獨立客房；是我一向最愛的遠離塵囂、遺世獨立型態。

客房設計巧妙結合曠野氛圍與貴族狩獵風格，融原始與低調奢華於一體，非常迷人。

最驚奇是，客房旁還附設私人泳池一座，面積雖不大、長度倒還合宜，尤其周遭壯闊風景更是無與倫比。

只不過，或許考慮到當地冬日相對寒冷天氣，和熱帶島嶼旅館的一任露天通透不同，泳池四圍全砌了玻璃長窗──為此初抵之際原本略有小憾，隨口和服務人員提起這事⋯⋯

「統統可以拿下喲！看你什麼時候想游泳，我們立刻前來服務。」

於是隔日一早見天候稍暖，立刻請他們前來卸下。徐來清風與好景中，痛快游一遭！

175

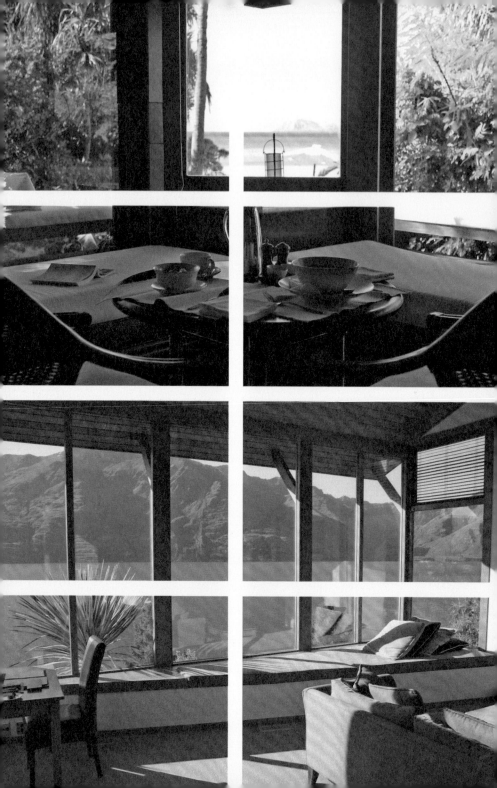

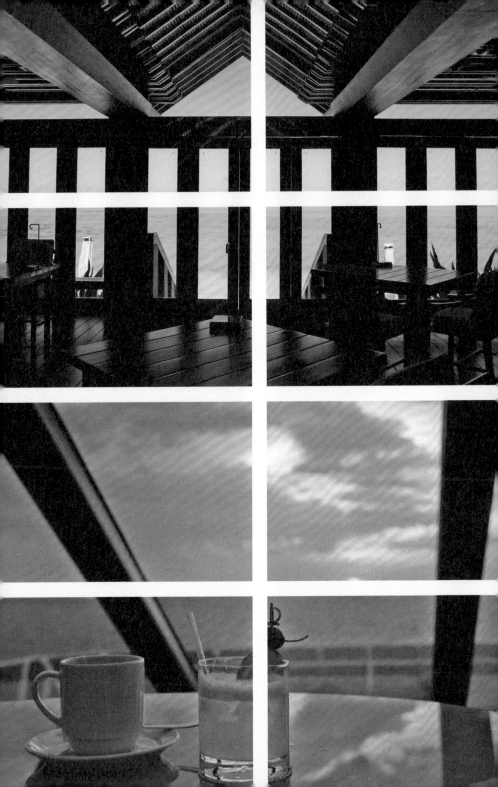

窗裡，窗外 Part.
4

無緣卻仍相會，
巴黎雜貨鋪

——法國巴黎・瑪黑區

不知是否沒緣，多少年來，從未見它開張迎客。只得屢屢透過櫥窗、看著裡頭一件件溫馨可愛，且擺得好有味道的餐具廚具家用品，貪愛垂涎不已。

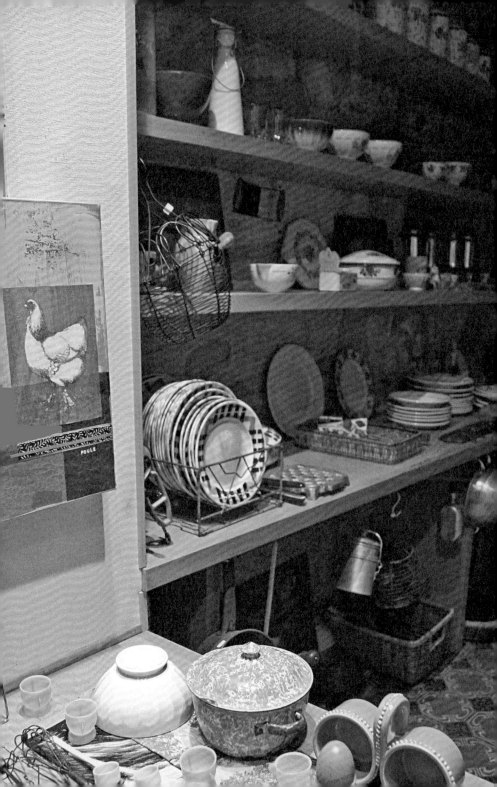

不知怎的，從開始頻繁地旅行之後，我和巴黎似乎特別有緣。不見得刻意動念，卻是每隔一兩年都能有個一次兩次緣會。

即使每一回都難免想著，這趟之後，下趟可不知是何歲何年了；卻總是一個兜轉，竟然沒多久，就又轉回巴黎來。

於是，就這麼一趟一趟、一點一點地，慢慢建立起，屬於我和這個城市種種的，相識相熟相依相屬的奇妙默契與感情。

比方巴黎的春末、初夏、夏末、仲秋、深冬，每一個季節裡，光線的色彩、空氣的味道、溫度的質地……

比方巴黎的食物，春天的莓類與白蘆筍、秋天的野菇野味、冬天的生蠔與松露，還有晨間的可頌與牛奶咖啡、午間的輕食沙拉佐一杯沁涼的粉紅酒、傍晚墊肚子的熱可可、晚間的大餐……

巴黎幾個著名街區中，最得我心者，非左岸與瑪黑區莫屬。

特別是後者，這從來讓我著迷非凡的所在，有古老且充滿歷史感的建築、街道、廣場，有我喜愛的茶館、咖啡館、甜點店，有各種各樣不同個性的家飾店……就算一

個不小心在蛛網般的巷徑間迷途了，閒步晃悠著，都自有無限樂趣。

近年來，也許是愈來愈多人發現瑪黑區的魅力；稍稍有些悵惘是，觀光人潮似乎漸多了，精品名牌大店開始進駐，遂不免略顯擁擠喧鬧。但好在是，一些我常駐足的小店，大體仍然如舊。

特別是這家隱於巷弄間的二手雜貨鋪。說來有趣是，不知究竟是真的沒緣還是有其他原因，多少年來，平日假日、早上下午，來到門前不知多少次，卻從未有一次見它開張迎客。

讓我只得屢屢透過櫥窗、看著裡頭一件件溫馨可愛、且擺得好有味道的餐具廚具家用品，貪愛垂涎不已。

到後來，竟也就成為一種奇妙的習慣甚至樂趣了。只要來到巴黎、來到瑪黑區，便定然重回此處，憑窗朝內望⋯⋯

下趟，它還會在嗎？是否大門深鎖如昔？──每每張看過後，依依不捨離去之際，我都會這樣問自己。

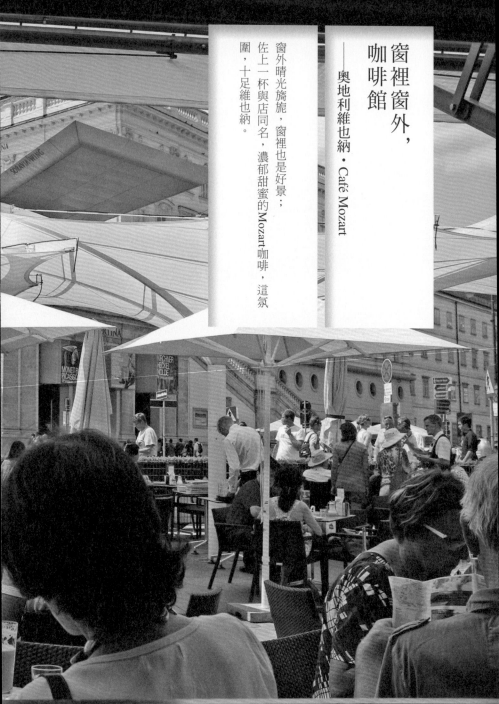

窗裡窗外，
咖啡館

——奧地利維也納・Café Mozart

窗外晴光旖旎，窗裡也是好景；
佐上一杯與店同名，濃郁甜蜜的Mozart咖啡，這氛
圍，十足維也納。

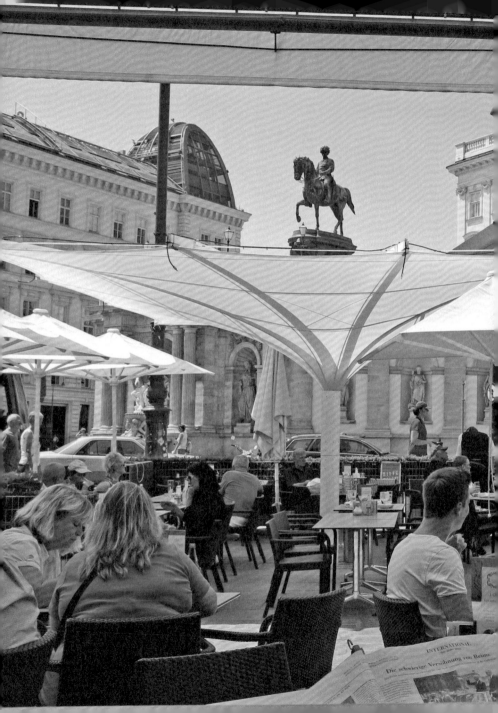

不知怎的，對許多人來說，「露天咖啡座」這幾字，聽來總帶著幾分浪漫味道。因此不管在哪兒，若見咖啡館附設有露天座區，兩邊一比，外頭總是比裡頭熱鬧，無論如何，先往露天區搶位子去！

但對我來說，露天位置倒不見得次次都是首選。

原因之一，近年各國各地室內禁菸蔚為熱潮，若非如部分國家那般嚴格到由內到外全部一起禁掉（對此我還真是高舉雙手歡呼贊成），否則露天區定然煙霧瀰漫，搞得人不禁生疑究竟喝下去的是咖啡還是尼古丁煙湯。

最重要是，若造訪的是咖啡館歷史悠久國度之百年老牌著名店家，少有例外，十之八九室內均極富麗堂皇，雕金砌玉彩繪輝煌，悠悠古老年歲盡皆刻劃牆上柱上，哪捨得不安坐室內細細欣賞。

比方近日整理旅行相簿時翻出的這張隨手照，攝於二○一一年夏天在維也納Mozart咖啡館。

——毫無疑問，此行之後，維也納已然成為我心目中名列前茅的咖啡館之都！

不似某些同樣以咖啡館聞名世界，卻徒然只有長相漂亮咖啡不值一提的城市，同樣

是大小新舊無數咖啡館滿滿遍布各角落，一處處走訪下來，維也納不僅空間典雅、咖啡順口宜人且款式口味琳琅滿目花樣百出，甜點看似簡單卻都是扎扎實實好味道。

而這日，旅館附近覓食隨興進了這家，雖然窗外晴光旖旎，我仍捨了可以正向面對美麗無匹Albertina美術館的戶外區，推門入內問坐。

果如所料，窗裡窗外俱是好景；佐上一杯與店同名，以巧克力甜酒、奶泡、鮮奶油和杏仁片片調味，濃郁甜蜜的Mozart咖啡，這氛圍，十足維也納。

美瑛，往日回憶

——日本北海道・Hermitage民宿

位於餐廳裡的這扇窗，一整幅高高寬廣、正面開向美瑛的原野，雖說深秋時節，該有的薰衣草花海全不見蹤跡，但盎然的綠意依然十分舒爽。

朋

友去了北海道旅行，回來後說，住的是位在美瑛、由台灣著名的「緩慢」團隊經營的民宿。令我頓時跌入過往回憶中。

美瑛的緩慢民宿，前身原名Hermitage，我曾於二〇〇三年旅行北海道之際，在此落腳幾日夜。

當時擁有者是一對熟年夫婦，他們說，之前原本在東京開畫廊，後來因嚮往北海道的美景與生活方式，遂改換人生跑道，攜手來此闢建了Hermitage。

民宿打造得十分宜人，歐式木造鄉村風格，室內陳設雅緻而溫馨，非常舒適。晚間供應純正法式晚餐，精細與專業程度讓我一時不敢相信竟出自民宿之手。

我最愛的空間，除了客廳裡時時燃著熊熊火的燒柴壁爐外，就是餐廳裡的這扇窗了！一整幅高高寬廣、正面開向美瑛的原野，雖說深秋時節，該有的薰衣草花海全不見蹤跡，但盎然的綠意依然十分舒爽。

也許因著興趣與生活、旅行理念的相似，我們和老闆夫婦特別談得來。熱愛攝影與四處走踏的老闆熱心捧來幾本經典攝影集，攤開地圖，一一標明拍攝地點究竟何處，好讓我們按圖尋訪。

聊得盡興，第二日還特意起個大早，開車載我們到他的私房景點，等看日出從群山與原野與霧靄間，紅橙金黃聲勢浩大地壯闊東升。

而他所指點我們的幾處當地餐館，更成為記憶裡懷念不已的滋味。

沒料到過了好些年，和經常往返北海道的朋友聊起這兒，她才告訴我們，老闆娘患了重病已經去世，悲傷的老闆在此打擊下遂也無心於民宿的經營，Hermitage已經確定走入歷史……

讓我們震驚痛惜不已。回想起入住當時的幾個晚上，和他倆壁爐旁歡談，談得熱烈、兩人總會轉頭相視一笑的親密情景，便有無限感慨。

世事轉瞬無常，果然要好好珍惜眼前當下才是。

一瞬之光

—— 韓國首爾・IP Hotel

夕陽正巧從窗上斜斜射入，頓時打亮了有點兒暗的房間，一任黑白的家具物事一一染上一圈金黃亮澤，溫暖柔和不少。

開

始拍照以後，發現自己的鏡頭與眼睛總會不自覺追逐著光。

即使只是平凡物事，一旦天光灑落，明與暗、亮與影間，總有無限層次韻致與說不出的味道。

令人忍不住，快門一按再按，只盼留下，這神奇的、一瞬之光。

遂而，彷彿多了新的一隻眼，旅途裡生活裡，我每每因著拍照、因著光，意外眼見、捕捉到，本該不經意忽略的美麗影像。

比方二○一一年的首爾之旅。一年一度公司員工旅遊，時間三天兩夜，地點由大家投票決定。

結夥出遊，所下榻旅館自是無法任性奢華太過；本身原就是資深旅遊高手的主辦同事一番精挑細選，預算、地緣、評價等等考量下，選的是位在梨泰院、口碑不錯且帶有一點點boutique hotel氣息的IP Hotel。

說老實話，年歲愈大，美感喜好來來愈傾向簡單樸實，對較偏時髦設計取向的這類旅館漸漸有點畏懼。

尤其事前看飯店網站，一任淨白的空間底色固然還算合格，然客房主牆上裝飾用的大幅圖案，從普普風的瑪麗蓮夢露到冶豔紅唇，好個鮮豔熱情如火，讓我不禁略有擔憂。甚至還跟同事們打趣，若打開房門抬頭見到夢露小姐，馬上奔出來找大家換房。

好在，我分到的圖案是西瓜，線條顏色簡單可愛，初夏裡看著頗覺消暑，當場安下心來。

客房風格雖新潮，但格局陳設尚稱合理舒適。窗戶略顯小些，與隔鄰建築距離也近，然伸頭旁望還可見到一小片後方宅院裡的綠林，平添幾許清涼意。

特別進房剎那，夕陽正巧從窗上斜斜射入，頓時打亮了有點兒暗的房間，一任黑白的家具物事一一染上一圈金黃亮澤，溫暖柔和不少。

急忙忙就這麼拍下。成為這趟旅程裡，短短一段，魔法般奇妙時光。

195

杯與窗

—— 加拿大安大略・Peller酒莊

優雅的鬱金香杯型、淡金黃色酒液、細緻地畢剝線
狀往上浮升的氣泡,
在窗外灑落的天與光映照下,美麗非常。

多年前，受加拿大商務辦事處之邀，我從東岸安大略省一直到西岸的卑詩省進行了一次長達十四天的冰酒採訪之旅。

之前原本是很不愛甜酒的⋯；結果這一路，冰酒一路飲到底，空前未有的甜蜜挑戰，剛開始真箇是齜牙咧嘴大喊吃不消。好在隨著時間的累積，終是慢慢漸入佳境，愈來愈能夠體會這甜酸香旗鼓相當的妙處。

酒之外，印象最深刻的還有這兒的冷冽天氣。攝氏零下十八度，刺骨冰溫與寒風，讓素來最怕冷的我著實難耐。

然天空如此湛藍，沿途景色如此清麗動人，仍舊令人心醉。

而可能是冷得太過，某日，品酒後的些微醺然加上必須層層套上的「裝備」實在太多太腫，忙碌穿衣之際，一時輕忽，竟然將我的數位單眼相機咚地摔落地下，鏡頭整個撞歪了⋯⋯

這下怎辦？此行帶著的唯一一顆鏡頭！採訪旅途中失了吃飯的傢伙可不是開玩笑的，想及接下來還有多少精采題材與畫面必須獵取，頓時驚慌失措說不出話來。

無奈歸無奈，未竟的行程還是得繼續，只得強打起精神，暫時先以隨身小相機頂

替；即使心知所拍畫品質質完全不能與單眼相機相比，但也別無他法。

那當口，來到赫赫有名的Peller酒莊，午餐前，一杯以純正香檳法釀製，卻在最終去渣後的填充階段添入冰酒，為清爽的酒汁注入豐潤感的微甜氣泡酒端上……

優雅的鬱金香杯型、淡金黃色酒液、細緻地畢剝線狀往上浮升的氣泡，在窗外灑落的天與光映照下，美麗非常。

我不不覺恍然舉起小相機，輕輕按下快門，留下了這光與景。

結果竟然成為此行我最喜愛的一張照片。也讓我對器材之於拍照此事，從此有了更不同的見解。

北國的窗光

——荷蘭阿姆斯特丹‧林布蘭故居

昔年畫室裡，同樣熟悉的、似看得到線條痕跡的陽光，從窗間灑落畫架上、畫具上、陳舊地板上……好像和畫裡人物一起，沐浴在這既幽微又耀眼的光線裡，今夕何夕盡相忘。

第

一次注意到這事，在多年前的丹麥之旅，哥本哈根市中心收藏大量十七世紀荷蘭以及十八、十九世紀丹麥黃金藝術時期畫作的丹麥藝術博物館裡。

館內四處遊走，一幅畫看過一幅畫，卻漸漸留意到，雖說畫家均不同，然而畫裡，無論是風景、靜物、人物，每一幅，都似乎擁有著相類似的特質……

是光線。

是的。這是北國的光的樣貌、光的表情。象徵的是，日照少而珍貴地方，對「光」的孺慕嚮往之情。

從窗上斜斜照進一逕黑沉黝暗的室內，一道道一絲絲層次肌理分明，然後，在人物的臉龐、衣紋，家具器物的邊緣、稜角上，渲染成亮眼的光暈與極清晰對立的明暗反差，烘托出一種和煦的溫暖感覺。

那趟，首度來到如此高緯度地區，對於早習慣了熱帶氣候裡永遠亮晃晃白花花豔陽的我來說，正也同時在每一個白天裡刻體會，屬於北歐陽光的獨特質感——只要瞇眼細細端詳，便見一線一線斜斜劃過周身空氣、物件，和畫裡一模一樣；成為串連起我的北歐記憶的最主要元素與基調。

之後，只要來到北國地區，我便忍不住經常追逐著這光。

比方二〇〇五年初夏來到阿姆斯特丹的林布蘭故居美術館。昔年畫室裡小站一晌，只見這同樣熟悉的、好像看得到線條痕跡的陽光，就這麼從窗間灑落畫架上、畫具上、陳舊地板上……

剎那，心上震撼，彷彿一步跨越了時間的藩籬，突地置身林布蘭、甚至是他的荷蘭同胞維梅爾的畫中，和畫裡人物一起，沐浴在這既幽微又耀眼的光線裡，今夕何夕盡相忘。

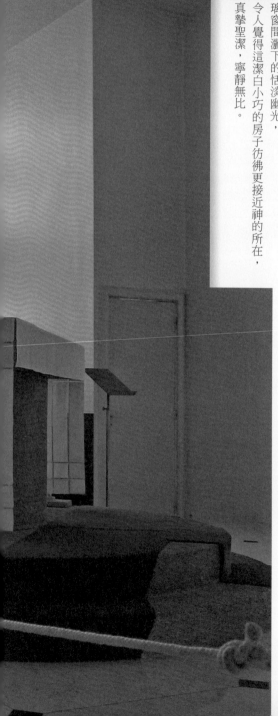

馬諦斯的
禮拜堂

—— 法國普羅旺斯・Vence・Rosaire禮拜堂

純真稚拙的小小塑像、燭台、十字架，以及彩繪玻
璃窗間灑下的恬淡幽光，
令人覺得這潔白小巧的房子彷彿更接近神的所在，
真摯聖潔，寧靜無比。

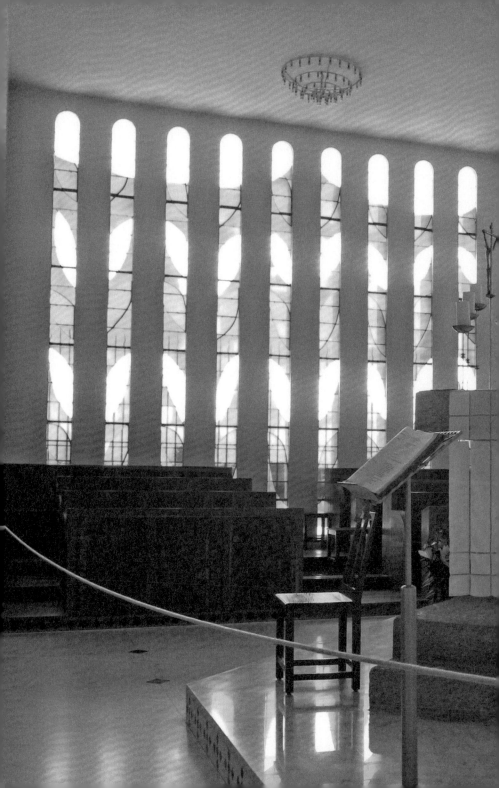

每行旅遊歐洲，歷史悠久人文薈萃之地，總使從年少以來一直對藝術抱持著極高興趣的我，不僅常常在各個不同國度不同城市裡的博物館、美術館裡停下腳步，也愛在各種各樣與藝術家有關的景點駐足。

特別是二〇一〇年十月的南法之旅，從蔚藍海岸到普羅旺斯，無數創作者熱烈鍾愛、停留創作之地，更讓我情不自禁，從畢卡索、梵谷、雷諾瓦、塞尚……沿途追尋畫家的腳步與畫跡。

而這裡頭，馬諦斯可算頗讓我印象深刻的一位。

出身法國北方的他，據說，因地中海岸的晴陽與海的照拂，讓他在晚年時分，一步步走向天真單純、色調鮮麗而充滿童趣的畫風。

而比起尼斯城區著名的馬諦斯美術館來，我似乎更喜歡位在Vence山城外，由他耗費多年光陰，一手設計塗繪的Rosaire禮拜堂。

好生潔白小巧的房子，樸實得令人吃驚。然望著牆上窗上幾筆簡單勾勒而就的圖案、人像，流露著淡淡純真拙氣的小小塑像、燭台、十字架；以及，彩繪玻璃窗間灑下的藍的綠的白的黃的恬淡幽光，以及窗外，隱隱然透出的山城風景……

不知怎的，比起這一路過來所見無數巍峨壯麗規模恢宏的大教堂來，這小小巧巧、外觀宛若一幢道旁尋常房舍、一不小心便會錯過的禮拜堂，卻反而令人覺得彷彿更接近神的所在，真摯聖潔，寧靜無比。

想起他在一九一七年來到此地時，曾經感動說道：「每天早上看到這陽光時，我無法想像我是多麼幸福啊！我現在終於明白了。」

置身此間，我好似也稍微有些，懂得了明白了。

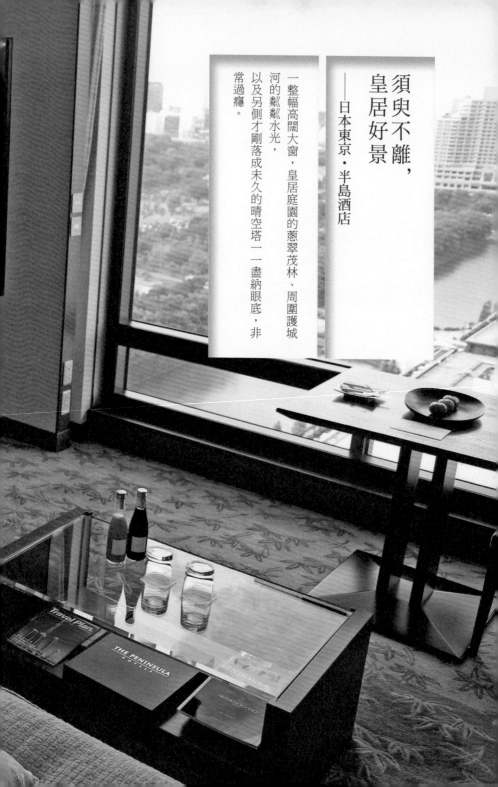

須臾不離，
皇居好景
——日本東京‧半島酒店

一整幅高闊大窗，皇居庭園的蔥翠茂林、周圍護城河的粼粼水光，以及另側才剛落成未久的晴空塔一一盡納眼底，非常過癮。

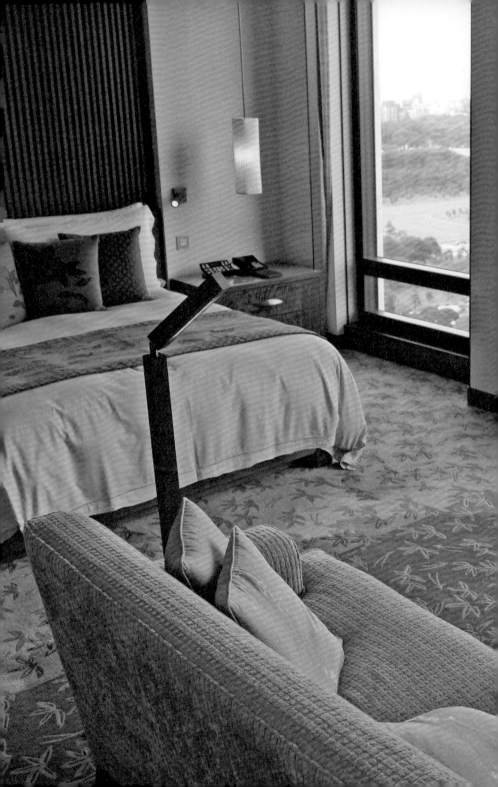

長年住旅館，漸漸養成不少習慣（或說怪癖？）。其中一項，在我的《好日好旅行》一書中的〈旅館立即安頓術〉一章中也有提到：

　　是的。龜毛如我，每回住進客房、全房拍過照做好紀錄後，總會在全然不損及任何物件的前提下，重新安排、調整房內陳設。

　　而其中一回規模相對大者，發生在二〇一二年秋天入住的東京半島酒店裡。

　　傾慕東京半島酒店已久。早在二〇一〇年首度體驗過上海半島後，便對這集團旗下旅館生出極大好感，遂而這趟東京週末小旅行，首選毫無疑問便是此家。

　　果然，從硬體到軟體均細膩妥貼，深得我心；前方正對皇居的先天地利更是十足優越。為此，我們特意選了方位較靠前方的Deluxe Park View Room，一整幅高闊落地窗，皇居庭園的蔥翠茂林、周圍護城河的粼粼水光，以及另側才剛落成未久的晴空塔盡納眼底，非常過癮。

　　只不過，才進房半晌，便覺隱隱然似有不盡愜懷處……

　　細細觀察後才發現，嗯，沙發位置朝向電視，照說合理合情，但卻因此背向窗戶了……

這怎麼行！一來我旅行時從不看電視，二來這窗外風景明媚若此，怎捨得不時刻分秒凝望？

這會兒，兩人立刻動手，大費周章把整座長沙發、一旁的茶几和立燈全數90。翻轉；搬得興起，乾脆連窗前的餐桌椅都一起往後推至角落……

這會兒，足能一整日朝夕晨昏全都正向朗朗面對大窗、須臾不離，真箇是無限暢爽！

——只是對房務人員有點抱歉，碰上這種好動住客，應該挺驚愕頭疼吧……

團圓夜，在汶萊

——汶萊・The Empire旅館

餐桌位在緊鄰海濱與沙灘處，兩側窗扇全數推了開來，海風、浪聲與紅豔夕照就這麼一整個將我們包圍，非常舒服。

每年除夕前，照例總有媒體來電來信要我談談我家的團圓年夜飯都吃些什麼好菜……以前還好，近年來每被問起，難免多少有些羞赧。——是的，我們家已有好幾年沒在台灣吃年夜飯了。

個中緣由，得從二○○七年的農曆新年談起。

那年，依往常習慣，一個多月前開始婆家娘家兩邊商議先在哪邊過年，突然妹妹線上扔過來一個汶萊春節包機限期最後優惠行程，說過年千篇一律都膩了、今次要不要換換口味？

原本想著到這當口才發動未免難度太高，沒料到問了一圈竟然娘家婆家長輩平輩幼輩統統有意願有興趣；三兩下火速辦妥，待回過神來，一夥人已然全數登機出發！

出國過年，當然許多慣例習俗都無法兼顧。好在，時空地域改換，心情順勢一變為出遊氣圍，自自然然就這麼愉悅輕快起來；尤其每逢此刻都得為龐雜過年事務勞頓奔忙好一陣的家中女性更有大大鬆一口氣之感。

特別南島地方豔陽高照，一掃北台灣每逢春節必然的濕冷陰霾；水上人家、當地市集滿滿異國風情洋溢，還有富甲天下石油王國裡堂皇富麗雕梁畫棟嵌鑽鑲金的宮

殿、清真寺、博物館、俱樂部……一路玩來頗有奇趣。

傳統年俗不過，團圓飯還是要吃。出門在外無法周到，行程裡安排的是所入住The Empire旅館的buffet自助餐。

老實說，我自己幾乎就不吃自助餐，更擔心長輩吃不慣。結果當晚，來到訂好的餐廳——嘩，大夥兒驚呼起來，餐桌位在緊鄰海濱與沙灘處，兩側窗扇全數推了開來，海風、浪聲與紅豔夕照就這麼一整個將我們包圍，非常舒服。

好景相伴，遂也就不很在意需得時時起身取菜。且菜色還算有水準，一家老小各取所需，很是開心。

就這樣，頭一年盡興而歸，遂彷彿約好一樣，出門旅行竟成我們家的例行過年方式，別出傳統之外的團圓相聚，別有一番不同滋味。

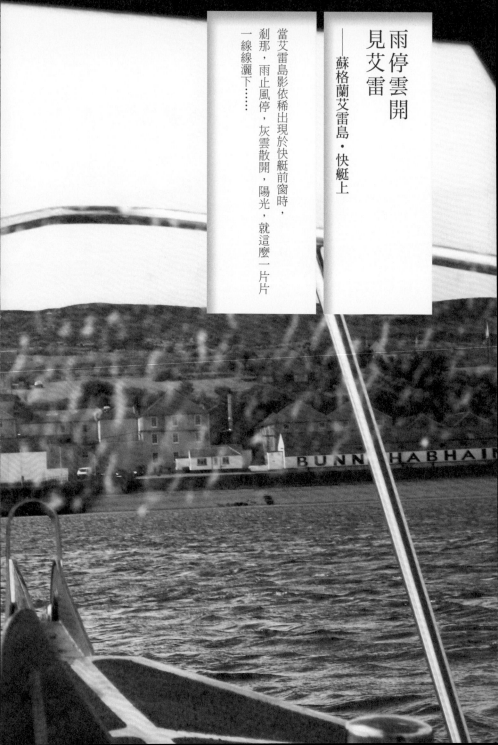

雨停雲開
見艾雷
——蘇格蘭艾雷島・快艇上

當艾雷島影依稀出現於快艇前窗時，
剎那，雨止風停，灰雲散開，陽光，就這麼一片片
一線線灑下……

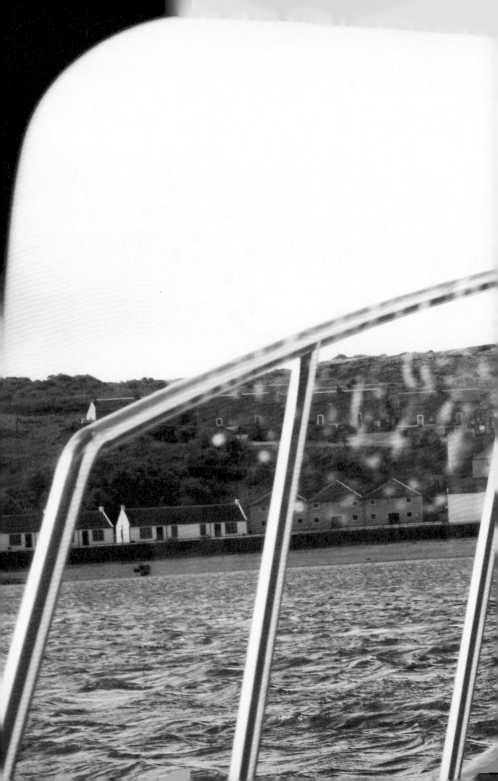

在全球單一麥芽威士忌版圖裡，來自蘇格蘭艾雷島的威士忌，絕對是極其獨特的存在。

比起其他產區來，艾雷島由於蒸餾廠長年受海風吹拂，酒液中常透著奇異的海潮香與似有若無的鹹味；加上島上多以泥煤燻製而成的發芽大麥做為釀造原料，使酒汁帶著濃濃的似泥似煤似煙燻的氣息……無比複雜強烈個性，並不十分容易親近，好惡愛恨，往往截然兩極。

而我則無庸置疑，自屬這愛恨天平上，沉迷沉醉、重度上癮的那端。親身造訪艾雷，更成為我的多年憧憬願望。

二○一○年初夏，夢寐成真，我首度踏上這島。只不過，路途竟是出乎意料之外地刺激。

因行程安排緣故，我們並未搭乘一般渡輪，而是從鄰近島嶼包快艇前往。早聽聞蘇格蘭島嶼區向來天氣變化劇烈，果不其然，驟雨夾雜著傳說中一整年不停吹襲拍打酒廠牆壁、造就出艾雷威士忌強悍風味的暴烈海風，這會兒，身在海中的我們，可真是親身體驗到這威力了！

一路上，船身在風裡浪裡劇烈上下左右彈跳搖晃，巨浪狂濤，不斷將我們高高擎起，下一瞬，立即又重重摔落海面，惹得我們尖叫驚呼不斷。

好在偷眼望向前方的駕駛員，不僅一派氣定神閒，還偶爾分神玩手機；風浪最大時更幽默打開音響播放節奏活潑的蘇格蘭傳統風笛音樂，配合快艇的跳動，竟頗有幾分舞蹈般的狂歡意味，讓我們不禁也跟著笑了開來。

然後，好生奇妙是，當艾雷島影依稀出現於快艇前窗時，剎那，雨止風停，灰雲散開，陽光，就這麼一片片一線線灑下，將遠方目的地Bunnahabhain蒸餾廠照得清亮。

彷彿得著某種神妙的天啟天音，多年朝思暮想的威士忌聖地，就以這無比戲劇化的姿態，傲然在望。

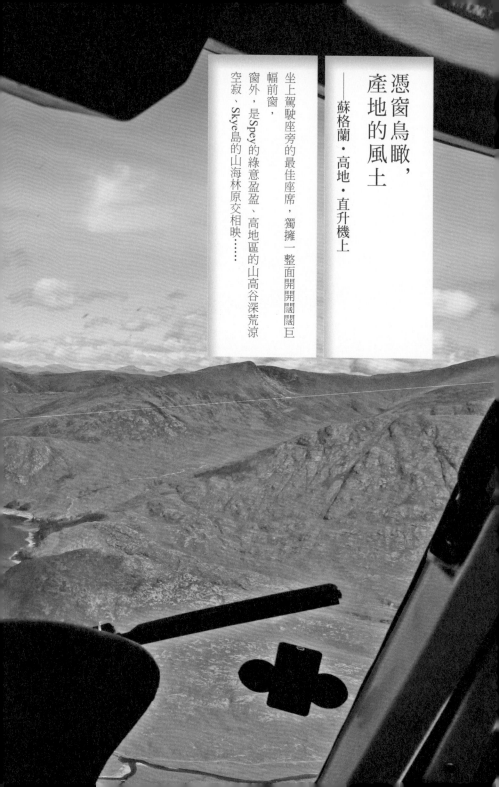

憑窗鳥瞰，
產地的風土
——蘇格蘭・高地・直升機上

坐上駕駛座旁的最佳座席，獨擁一整面開開闊闊巨幅前窗，

窗外，是Spey的綠意盈盈、高地區的山高谷深荒涼空寂、Skye島的山海林原交相映……

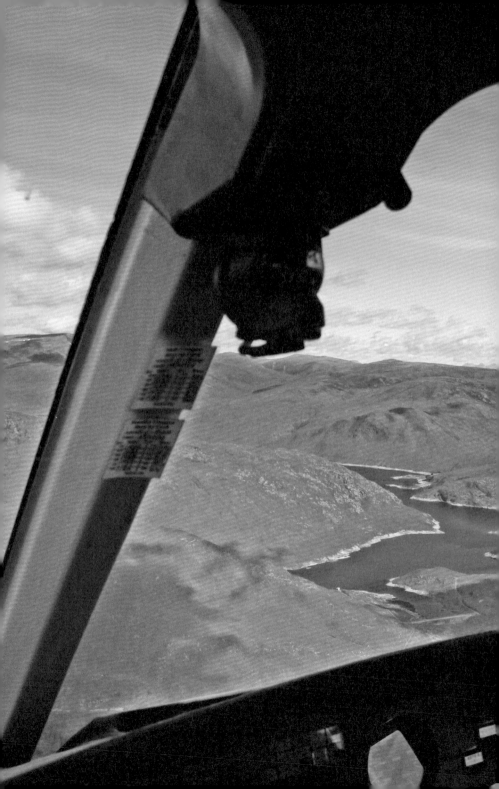

對我而言，在所有旅行交通工具裡，直升機始終是既奢華卻又令人深深著迷的一項。

著迷原因，首先在那居高俯望、萬物盡在腳下，不僅地景地貌悉數360°開闊闊一望無際完整俱入眼簾；視點視角的改變，更令原本熟悉的景致事物全有了新的形貌。

尤其直升機的速度比其他類型飛機要慢上許多，遂能徐徐緩緩悠然走看——每每因此領悟，為何自古至今人類總要羨慕鳥兒的能夠展翅翱翔；真的，這況味，只要搭乘一回，便能深深瞭然於胸。

但即使如此，由於費用頗高，我的直升機體驗其實不多。然寥寥數次，卻總能一一成為畢生難忘回憶。

其中一回，是二〇一三年六月末的蘇格蘭酒鄉旅行。得酒商之邀，造訪分別位在Speyside的Cardhu與Skye島的Talisker兩家單一麥芽威士忌蒸餾廠。

旅程極短、遂而行程極端緊湊：前後僅五天時間，光交通就占去一半；為了能夠快速移動，直升機也成此行必要交通工具。

其中，特別Speyside前往Skye島這段最叫人震懾沉醉。

那日，從所下榻的Drummuir Castle出發，也許是得著烈酒領域裡向來居於少數的女性身分之利，在其他男性記者禮讓下，我得以坐上駕駛座旁的最佳座席，獨擁一整面開闊闊巨幅前窗。

窗外，先是Spey河流域著名的坡地平緩、林樹草原蓊鬱綠意滿布，生氣盈盈的美麗。之後進入高地，地形開始變得險峻，山高谷深、起伏愈見劇烈；甚至漸漸一轉而益發荒涼空寂，彷彿來到世界的盡頭，人煙人跡皆消逝，無聲般的靜謐，卻更加撼動人心。

要一直到了近海處，方見茵茵草原、蔥蘢森林、純樸小鎮，以及海灣裡的點點帆影，慢慢回到眼前。

讓我因而似乎更理解了蘇格蘭幾處不同產地威士忌的風土特性，Speyside的優雅、高地的個性、以至Skye的複雜……

憑窗鳥瞰，盡入眼底、心底，也連結進記憶中的滋味裡。

生活風格　LF059

旅人之窗

國家圖書館出版品預行編目 (CIP) 資料

旅人之窗 / 葉怡蘭著 . -- 第一版 . -- 臺北市 :
遠見天下文化 , 2014.10
面；　公分 . -- (生活風格；LF059)
ISBN 978-986-320-563-0(平裝)

1. 旅遊 2. 文集

992.07　　　　　　　　　　　　　103018058

作者 —— 葉怡蘭

出版事業部副社長／總編輯 —— 許耀雲
總監 —— 周思芸
責任編輯 —— 陳怡琳
封面暨內頁設計 —— 楊啟巽工作室
內頁圖片提供 —— 葉怡蘭

出版者 —— 遠見天下文化出版股份有限公司
創辦人 —— 高希均、王力行
遠見・天下文化・事業群 董事長 —— 高希均
事業群發行人／CEO —— 王力行
出版事業部副社長／總經理 —— 林天來
版權部協理 —— 張紫蘭
法律顧問 —— 理律法律事務所陳長文律師
著作權顧問 —— 魏啟翔律師
地址 —— 台北市 104 松江路 93 巷 1 號 2 樓

讀者服務專線 —— 02-2662-0012 ｜ 傳真 —— 02-2662-0007, 02-2662-0009
電子郵件信箱 —— cwpc@cwgv.com.tw
直接郵撥帳號 —— 1326703-6 號　遠見天下文化出版股份有限公司

製版廠 —— 東豪印刷事業有限公司
印刷廠 —— 立龍藝術印刷股份有限公司
裝訂廠 —— 明和裝訂有限公司
登記證 —— 局版台業字第 2517 號
總經銷 —— 大和書報圖書股份有限公司　電話／ (02)8990-2588
出版日期 —— 2014/10/06 第一版
　　　　　2014/12/01 第一版第二次印行

定價 —— NT$330
ISBN —— 978-986-320-563-0
書號 —— LF059
天下文化書坊 —— www.bookzone.com.tw